談音論樂

滄海叢刊

著　翕聲林

1988

行印司公書圖大東

談音論樂 ／林聲翕著 -- 初版 --

台北市：東大出版：三民總經銷，民77

〔10〕，190面；21公分

附錄：林聲翕重要作品

1. 音樂—論文、講詞等　I.林聲翕著
　910.7/8756

ⓒ 談音論樂

作　者　林聲翕
發行人　劉仲文
出版者　東大圖書股份有限公司
總經銷　三民書局股份有限公司
印刷所　東大圖書股份有限公司
　　　　地址／臺北市重慶南路一段六十一號二樓
　　　　郵撥／〇一〇七一七五—〇號
初　版　中華民國七十七年十一月
編　號　E 91023
基本定價　貳元陸角柒分
行政院新聞局登記證局版臺業字第〇一九七號

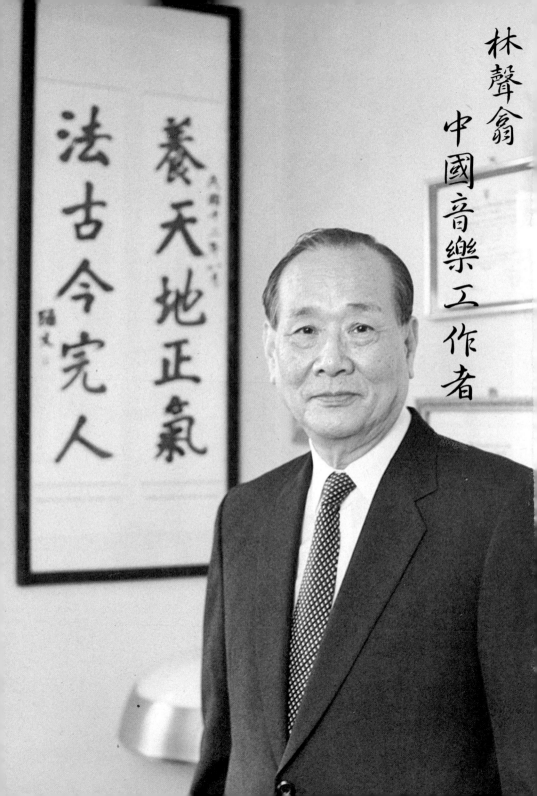

養天地正氣
法古今完人

林聲翕

中國音樂工作者

談音論樂（自序）

> 「興於詩、立於禮、成於樂」
>
> 孔子《論語》〈泰伯篇〉

樂音與曲調

發音體受振動而成聲，有一定振動頻率的音也就有一定的音高成為樂音，將不同的樂音加以運用；不同高低，不同長短，不同快慢，依次連接，這也就是曲調的成因。唐代詩人白居易，在他的七言古詩〈琵琶行〉內有：「轉軸撥弦三兩聲，未成曲調先有情」，此情此景，多麼動人。

我國語言，既有不同的鄉土方言，更有不同的音調，我們稱之為四聲，平、上、去、入。由於方言不同，音調不同，我們的民歌、戲曲，也產生了多樣化的曲調。不懂蘇州語言而可聽懂評彈，不懂廣州方言而可聽懂粵曲，那是自欺欺人的謊話。聽，也只是聽到了「音」，却聽不到「樂」。

古琴與雅樂

我國古代沿用的樂器，是用：金、石、絲、竹、匏、土、革、木等質料做成。例如：金屬樂器，造成了鑼、鈸、編鐘；絲與木製成了箏、筑、及七絃琴；竹則製成了笙、笛與簫等等。由於以南山之竹，定律「黃鐘」，同時也產生了古代度、量、衡的標準。

七弦古琴是我國最早的樂器，它的發音方法是根據科學化的泛音列而發展。演奏古琴却是十分藝術性，通常有三十三種發音法，例如：鳴鶴將翔，飛龍拿雲，空谷傳聲，風送輕雲，蜻蜓點水，寒蟬吟秋等等按與撥的指法，「繪指繪聲」，神乎其技；而幽谷流泉一招手法，更神乎其技，這是「撫」琴的發音，而「鼓琴」的鼓字，則又有另外的一種音響音性。

古琴除了以泛音列作發出樂音的基礎外，演奏者又要投入撫琴時的藝術性；再進一步，可臻靈性修養、天人合一的境界。

九世紀唐代的雅樂傳至日本後，由日本天皇城內的樂部保存至今，演奏雅樂除坐部伎立部伎外，尚有按樂而舞的舞蹈者，以舞姿配合雅樂。韓國也保存了我國的雅樂，韓國雅樂除坐部伎立部伎還保存了「磬」。這一件事，表露出我國由於歷代戰亂頻仍，在我國反而尋覓不到「雅樂」的踪影，作為一個中華兒女，對此是傷心？是失望？是惶恐？是音樂文化的斷代？還是漠不相關?!

有些我國音樂工作者曾斷言：中國傳統的音樂是沒有「和聲」的。其實，這句話只說對了一半。中國的古曲，雖然沒有如西洋音樂的和聲，但當你聽了唐代（紀元八世紀至十世紀）的雅樂以後，你將會發覺雅樂的音響組合，不但有如西洋音樂的和聲，並且超越了西洋音樂的「非三和絃式」的和聲。演奏雅樂的樂器以笙、篳篥、龍笛為主，和以琵琶、箏及鉦鼓、鞨鼓、大鼓。以「越天樂」一曲為例，其音響組合包括了兩個「五度音」相疊，二度音程，九度音程，林林總總，非常豐富，中國音樂，真是沒有和聲嗎？

西洋音樂，從七世紀談至廿世紀

七世紀羅馬天主教教皇格里哥利一世從希臘調式演變成為教會調式，唱者與和唱者之間的音程為五度及八度音程，樂歌是自由拍子方式的吟唱，中世紀後期的音樂，開始用三度音程及三和絃。由於時代的進展及聽覺上的要求，和聲也演變，趨向於「泛音列」的上方泛音。十六世紀文藝復興期的音樂趨向於人性的發展。十八世紀進至巴羅克期，又將音樂發出神聖、莊嚴與華麗的形象。十九世紀的古典樂派，二十世紀的浪漫樂派，印象樂派，反調性主義，都受到美術趨勢的影響及美學思潮的衝擊，作出革命性及反傳統的突變，複雜、難演、難懂。作曲者各出奇謀，蔚成大觀；一片污染，一片混濁，這正反應當今時代的風情。無怪先哲老子已洞悉先機，「五色令

人目盲，五音令人耳聾」，確是一語道破（《老子》〈人道第十二章〉）。

音調、音性、音意

凡音樂必有音調，音調之形成，基本的素材是：音階、調式，人工音階，鄉土小調，或是外邦舶來的異國情調。例如德國音樂家孟特爾仲，寫成「意大利交響曲」，也創作了「蘇格蘭交響曲」。俄國作曲家黎姆斯可薩可夫的「意大利隨想曲」，也是一篇優美的交響詩。

不同樂器演奏出來的音響，除了有不同的音色以外，更具有不同的音性。例如小提琴音性的柔和，小號音性的明亮，長笛之清新，都能使樂曲表現出不同音性之美，進一步來說，我們聽管絃樂曲之音色豐富，音性之多樣化，使作品演出更富有生命。

我提及的「音意」，是指音樂的情意與音樂的意識。

音樂藝術，是情緒的表達與共鳴，而樂曲的內涵意識，中外古今，都有不同的見解。

我國道家的藝術精神是追求及體驗澄明的意識，生活應與自然共通，首先要排除欲望，反對人為的典制，天人合一，以養生養性。

儒家的藝術精神，却表現出積極與消極不同的相反意識。在孔子的音樂生活中，既有積極的引導，同時亦有消極的節制。《禮記》中所提及的「欲、忿、爭、亂」，修心養性的程序，首先

將「欲」加以疏導——「致樂以治心，致禮以治躬，禮樂皆得，爲之有德」。

德的基本精神，在音樂的意識與形象來說，是內心與行爲所能產生一種和諧的精神生活。

孔子欣賞「韶樂」時，他內心所感受到的是：「最高的藝術是與道德一致。」正如德國作曲家舒曼在他所寫的〈青年音樂家座右銘〉第六十條所載："The laws of morality are also of Arts." 意境之高與純，完全不謀而合，「樂者德之華」的音意，不分中外。

「興於詩、立於禮、成於樂」，其中既有詩以鼓舞意志，有禮以處世和諧，更有樂以涵養心性。修身之道，養生之道，人倫之道皆在其中，你我能夠造就的境界是高是低，則要看看我們對音樂能否體驗、領悟與力行。

在一望無垠的音樂原野上，讓我們携手，一同去尋找發掘這無盡的寶藏，分享其中的樂趣，也許你將會發現有些一瞬永恆的樂音，使生活充滿了美和愛。

是爲序。

目次

専

論

音樂中的人生觀及宇宙觀

音樂、文藝、詩歌、小說、戲劇等等的作者，都有他們的人生觀及宇宙觀。中國的藝術精神，以「天人合一」為目標，其中之老子、莊子、孔子及孟子，皆有偉大的人生理想，觀點各有不同，而其中之「人性」則一。

因之，音樂中如果缺乏了「人性」，只是音響的堆砌，可說是浪費了筆墨，浪費了生命，變成毫無意識的作品；至於「獸性」的作品則更下流。

談到「人性」，也就想到「人生觀」，「生死謎」。

我從何來？此生為何？我將何往？

前世、今世、來世在不同的宗教觀念，也會有不同的答案，輪廻？超度？解脫？不是死是永生？不知生焉知死？永恆即一瞬？幻中是真、真中是幻？在這林林總總的意識，可能使人迷惘、

失落；也許又是使人堅強、自信。

「前世」既未可知，則只有面對現實的「今世」，在音樂作品中，貝多芬的人生觀與內涵，在在都充滿了喜樂與憂傷，掙扎與奮鬥。第九交響曲的「快樂頌」、「四海之內皆兄弟」，此種哲人的崇高理想，與中國孔子的儒家精神，先後輝映，在貝多芬的「田園交響曲」中，第二樂章的「溪旁景色」，低音弦樂器固定低音音型之描繪潺潺流水，高音部旋律之若斷若續，純出天籟，其中意境，實具有蘇東坡在〈前赤壁賦〉所寫的：「逝者如斯、而未嘗往也。」這正是啟發我們可曾想到涓涓流水，日夜不息地湍流，似是消逝，但仍保持着川流狀態；更或是我們可曾想到：流水不能停留，而必須繼續向前不息？至於後段貝多芬以笛描寫夜鶯，雙簧管描寫鵪鶉，單簧管代表杜鵑，只是帶我們在大自然中，欣賞那天、地、人之意境的融和，而音樂的美也正是融和。

從這些蛛絲馬跡中，可窺見這位偉大作曲家的心中之反照，他的人生觀與宇宙觀。

偉大的音樂，純真的心靈，給全人類永恆的亮光！

四時運行百物生、萬物有則、寒來暑往、秋收冬藏、氣節順序，固應大自然循環不息的生機。日、月、風、雲、山、川、花、木、人、鳥、蟲、獸；全部都要順應四季不同的氣節，以得「生」之現世樂趣。

在音樂作品中，以「春夏秋冬」四季爲題材，首推十七世紀義大利威尼斯小提琴家韋發第（Vivaldi）作品第八號之「四季」。這首小提琴協奏曲，不但將小提琴的技術運用得恰到好處，

而且根據四首「十四行詩」的內容，以音樂描寫得有詩有畫更有四季的神韻。我喜愛這作品，春天的喜悅、夏天的懶洋洋、秋天豐收的歌舞、冬天的雪地足印，與北風的呼嘯，神來之筆，令人心醉，但我們別忘了韋發第一共寫了五百首小提琴協奏曲，經過時光的過濾，今日爲大家所喜愛的弦樂精品，自然有它存在的價值與因由。

奧地利作曲家海頓（Haydn）在一八○一年發表他的神劇「四季」，這是海頓根據《舊約聖經》《創世紀》及密爾頓的《失去的樂園》所寫成的「創世紀」之後的另一套歌樂作品，可是在海頓所作的「四季」，以歌詞的內容而論，並不是一套神劇（Oratorio），它只是唱出春、夏、秋、多的景色。我聽這作品時，我在想，海頓由於領悟到四時的運行，是神所安排，所以也可以歸入「神劇」類，其實花木、農夫、在在與實地的生活，息息相關，這是「人」的音樂。

俄國作曲家柴可夫斯基（Tschaikowsky）作了一套鋼琴小品：「四季」。他不以春夏秋冬來分四大段來寫，而是一個月一個標題。我偏愛九月「秋天」那首的清幽與淡淡的歲月哀愁，也喜十一月的「狗拖雪車」，那東方情調的五音音階所構成的樸實旋律，加以狗頸上的環鈴，將風雪大地中的生命力，描寫得淋漓盡致。

聽到柴高夫斯基的音樂，有些人會感到他的作風，通俗到可以體會人與人之間的濃烈情懷。他的六套交響曲，他的小提琴協奏曲、鋼琴協奏曲，都是強烈地顯出他個人獨特的風格，運用連綿不斷的「模進旋律」，充份流露出愛與恨，恩與怨，這是只講「今世」的人生觀的音樂的實例；

也就是西方人的熱情（Passion）發揮到極點的音樂。

可是，日本的「箏」作曲者唯是鎮一，却有他的人生觀與宇宙觀，在他的作品「四季」中，他除了依照時序：「春、夏、秋、冬」以外，再奏一遍「春」以結束全曲，嚴冬已過，春天在望，萬物更始，欣欣向榮，這種情懷，給人們產生了一種新的喜悅和希望。

　　　※　　　　　※　　　　　※

「生與死」，不同的哲學，不同的宗教，都有不同的觀點。

匈牙利作曲家兼有鋼琴大王之稱的李斯特（F.Liszt），他根據法國詩人拉馬田（Larmartine）的詩「四種原因」（Les Quatre Elements）而寫成的「交響詩序曲」。詩的內文，有：「我們的生命是什麼？不過是『不知的歌曲』中，那『死』的莊嚴一刻的第一顆音符的『序曲』。亦即是：『生是死的序曲』。」

尼采（Nietzsche）說：「人生像一團火焰，盡情燒完，發熱發光。」於是產生了比才（Bizet）寫歌劇「卡門」（Carmen）的動機。女主角的熱情奔放，也就是說，香煙廠的女工，爲了享受她的人生，有何不可？雖然歌劇的結局是慘被荷西（Don José）極度嫉妒的愛與恨的交織中所刺死，但是，這是人生，有過「愛」，也有過「被愛」，更有無限的恩怨與嫉恨，這些都可

在這交響詩中，在生與死的中間，描繪了暴風雨，與風雨過後的寧靜。人，無法克服死神的招喚，這份無奈，這份傷感，人到底是渺小得可憐；求超脫，求永生，自是必然的心態。

以不必理會，因爲人生像火，盡情地燃燒，燒完了還不過是「死」！

※

「天籟、地籟、人籟」，是音樂中最高的境界。

「籟」，是最細微的樂音(Micro Sound)。當人與人之間，不必用言語來溝通，而以眼睛、神韻來交往、感應、會心，都是無言有樂的最高意境。「樂以發和」，這「和」字就是「籟」的境界。不只是人類有靈性上的感應相通，一般動物與植物也有他們自己的音樂語言，互相傾訴。

戰國時代公冶長之通鳥語，天主教教士聖佛蘭西斯 (St. Francis) 亦通鳥語，這不只是東方與西方之巧合，實質上他們的智慧，可以超越常人所不能，法國近代作曲家米西安 (梅湘) (Messiaen) 在他的名著《我的音樂語言》中，有詳盡記錄有關「鳥語」的資料。

植物的「微音波」，發出與其他植物的音響與共鳴，尤以夜間的對話更爲頻密。因此之故，植物必需「羣植」，如果只有一顆樹、一盆花，他們會寂寞地乾枯而失去生命。

※

香港中文大學校外課程部以「禪與藝術」爲總題，多次相邀，參加這活動，爲報答主持人的盛情，只好隨意寫一些與音樂有關而又與「人生觀」與「宇宙觀」有關的感想，我實在對「佛與禪」是門外漢。一九七九年九月，亞洲作曲家同盟在日本京都開會，曾參觀「金閣寺」，寺內派發一小小單張，題爲：「無字的眞言」。我返香港後，根據英譯，譯爲中文，並爲這首詩作曲，寫

了一首「四部合唱曲」，收入了我的《作品全集歌樂篇》，今將歌詞錄在下面，以作本文之結

束：

無字的眞言

日本京都「金閣寺」詩句

林聲翕意譯

晶瑩的珠露，滴在清晨的花朵上。

小鳥清脆地歌唱，閒雲映照在藍色的池塘

誰曾寫下這無言的詩句？

林木環繞着青山，深谷裏活泉淙鳴。

月的清輝，伴着徐風飄散。

在萬籟俱寂的宇宙中，

誰能領悟這「無字的眞言」？

音樂的感性理性與悟性

音樂天地，廣潤無垠，歷代名家輩出，在數不盡的不朽名曲中，要找出自己喜歡或是自己能欣賞領悟的作品，倒是要經過一個相當期間的接觸與體驗；這牽連到音樂作品的風格、品種、演出媒介等等是否與你共鳴。

人與人間之溝通，通過眼睛（視覺），有「一見鍾情」的說法，可是在聽覺的運用上，也是否會有「一聽共鳴」呢？這就要賴於音樂的「感性」。

動聽的旋律，活躍的節奏，豐富的和聲，不同的音色的變化，音量的大小，音性的特質，都可以產生不同深度的感染力。

動聽的旋律，也可以說是有感性的旋律，通常是音調簡單、容易記憶、流暢自然，從兒歌、民謠中可以找到。雖然是這樣，聽者的感受程度，能夠引起多大共鳴，還得要看聽者與生俱來的

靈性，再加上他的智力、性格、家庭、學校及社會環境，才可以評估出他這音樂能夠產到某一程度的共鳴，再加上他的智力、性格、家庭、學校及社會環境，才可以評估出他這音樂能夠產到某一程度的共鳴，居住在鄉村的人，喜愛聽民歌或鄉土戲曲；居住在現代城市的小市民，喜歡聽流行曲；較有文藝修養的人，才有機會聽交響曲看西洋歌劇。這麼一來，各適其適，這只是不同的生活趣味所引致的情況。

當然，動聽而又有感性的旋律，不一定局限於易聽易唱的民歌，有很多較長較複雜或更艱深的樂曲，起初聽來，格格不入，多聽幾遍，峯廻路轉，繼續聽下去却發現別有洞天，其味雋永，從幻想與聯想的心理活動中，覺得這音樂的哲理與神髓，音樂之感人與迷人，其特點即在此。

其實，旋律的組成，說穿了真是十分簡單，所謂旋律或曲調，只是某一個樂音接上另外一個樂音，既可相同，亦可以不相同，就是那麼簡單的一囘事，可是偉大的作曲家，通過他們的妙算與玄機加上從天而來的靈感，寫成不朽的樂章。

我們聽音樂的功力深淺，與感性進程有關。聽音樂的進程是：耳（聽覺）、手足（動覺）、心（靈覺）。只用耳來聽音樂，多數是左耳入、右耳出；或是右耳入、左耳出；也可能左右耳同入，左右耳同出；總之是漫不經心，對音樂不抗拒也不投入，聽後不知所云，以消閒娛樂爲主，這是第一類的音樂聽眾。至於用動覺來欣賞音樂的聽眾，則以舞蹈以配合音樂之進行。換言之，他們隨着音樂的舞曲節奏型來跳舞，從八佾舞到雅樂；從「華爾茲」到「的士高」，主要的是節奏生命的活躍。這感性是多方面的，可以從嚴肅到活潑，端莊到狂野。

兒時在鄉間看猴子戲（舞馬騮），打一下鑼，猴子翻一次勛斗，這是最原始的節奏與舞蹈的表演。當然，以柴可夫斯基的舞劇「天鵝湖」那抑揚徐疾的節奏，加上優美的旋律，其藝術層次，相去豈止千里！

有些樂器，同時奏出不同「音高」的音，聽起來可能和諧，也可能亂雜，你聽來說是亂雜，某人聽來可能說是和諧，這類感受，通常是與聽音樂習慣及訓練有關，很難訂下一個標準。不過，中外古今的音樂，有單純，有和諧，也有刺耳到不堪入耳，這些不同音響組合的各種效果，也是音樂感能發出力量的因素。

各種不同的音色（Timbre）及各種不同的音性（Sonance），更是使音樂的感性發揮無遺。

音樂除了「感性」以外，還有它「理性」的一面。我這裏提到的理性，不僅是一般的教條主義，或是邏輯學；而是音樂本身的形態美，那也就是曲體學或曲式學。一個樂章的組織與發展，對比與均衡，工整與變形；或是這樂章與前後樂章的呼應，通過基本的素材，通過不同的調性，通過不同的節奏與拍子變化，融合在音樂作品的整體美之中，這種結構的完美，也是一首作品的基本條件。

除了曲式的圖則以外，還有一樁事，那就是作曲的源流與傳統，中國與外國有截然不同的理性觀念。中國歷代，除了朝廷供養的樂官制禮作樂，祭天地，祀宗廟以外；一般仕大夫之琴棋書畫，都是師徒相傳，因之，在自由的研究與發展中，並沒有一硬性規定的理則。西洋音樂的發展，

則截然不同，自從一七二五年十八世紀奧國作曲家福士(Fux)，寫了一本作曲法《步步前進》，

影響了歐洲整個樂壇三百多年。這本精簡扼要的教材，作曲者將之伸引變化，偉大的作品源源不

絕。反觀我國，因為從來都未有一套完備的作曲理論與法則，而記譜法又不夠完整；學習音樂，

只有師徒相傳，以致音樂作品，未能在有系統的理論成長，這是很可惜的事。

音樂的「觀察」、「詮釋」以至「欣賞」，都需要有「悟性」。觀察是「以眼來聽，以耳來

看」，詮釋要了解音樂內涵的美與醜，培養用心靈去欣賞的能力。在聽音樂的過程中，程序是：

定、靜、安；從其中產生興與樂音的共鳴。聽美好的音樂，可致情緒轉移與昇華，達致修心養性的

天地。希望我們在繁忙緊迫的日常生活中，多聽具有啓發靈感與增長智慧的音樂。有一天，當你

在音樂園地中徘徊摸索，頓然心胸開朗，有所領悟，宛如柳暗花明，又或是皓月當空，在你的人

生路上，會體驗一些「明暗輪廻」與「安詳寧靜」的境界。

禮自外作　樂由心生

儒家學說中之「六藝於治一也」，將：禮、樂、射、御、書、數的排列次序，以禮為首，以樂為次，究其原因，「禮」是行為上的表現，而「樂」，則是情緒心理與感覺心理所表達的心聲，不管是情緒或是感覺，其中的喜、怒、哀、樂、愛、惡、欲、恨等心理狀態，凡是一個正常的人，都會自然反應及流露出來，這才算是有生命力的正常表達。以上所說各種感情，其中的「欲」，則是「禮」之成因。《史記》〈禮書〉一卷有下面的理論：

「禮由人起，人生有欲，欲而不得，則不能無忿，忿而無度量則爭，爭則亂。先王惡其亂，故制禮義以養人之欲，給人之求；使欲不窮於物，物不屈於欲，二者相待而長，是禮之所由起也。」

從上面的論點而言，「欲—忿—爭—亂」，確是人與人之間的日常生活中所見的實況，也是

一般人與生俱來的自私心理所產生的現象，香港社會有一句常常聽到的俚語：「人不爲己、天誅地滅」；在這種社會意識及自私心態所形成的公共關係中，要談「禮」談「樂」，宛似「陽春白雪」，曲高和寡，實不爲過。

禮有：禮節，禮儀，禮貌。各國元首訪問之禮砲爲二十一響，是禮節。婚姻儀式之三書六禮或教會禮儀，是建立婚姻關係中的一種程序或紀錄，這些情況，在今日一般人的心目中，多數認爲是一種「繁文縟節」。至於個人之風度中之「恭、敬、辭、讓」，只是在有教養及有豁達人生觀的人，才能在他們的生活中表現出來。所以，禮貌是由每個人不同的家庭背景、社會背景、教育背景，宗教信仰背景的融和，而在行爲及行動上有不同的表現。

以上所談的是「表現」，不管你所表現的是虛僞或眞誠，都可歸納爲：「禮自外作」。假如外作之儀態與心境，出自至誠，出自恭、敬、辭、讓，則是「人道」之極，亦是「養生」之極。

「中和有節」，是禮樂融和的現象。樂由心生，通於倫理。生活節奏化，節奏生活化，從音樂而推行禮貌，是行爲與精神的統一。朱熹曾說：「一個人生活在音樂裏，急也不得，慢也不得。」這也就是從有紀律的合作，而至團隊精神的統一。「中和有節」的「節」字不只是作「節制」來解釋，更可作「節奏」來解釋。節奏是音樂的骨幹，中庸和平，是做人的基本態度，不然的話，爭與亂立刻出現，而在中庸和平的節奏中，才顯出「人性」，不是「獸性」，這是音樂通於倫理的普通常識。

中國音樂有很多實例，都充份表現出人性，而其層次是由「聲」而「音」然後樂。「聲」是沒有固定音高，雞啼犬吠，屬於只聞其聲；「音」是有一定的振動頻率的音響，一首歌曲，只是音響的堆砌，內容不知所云的，屬於這一類；「樂」則是由旋律，和聲（不同的樂音組合），音色，及節奏型相輔相成，有健康的內容，有悟道的哲理，有完整的邏輯結構，最重要的還是要有「人性」，這才是「中和有節」的真正涵義，從音樂的內心生活出發，以誠以敬，來推行「禮」，是一種觀察人類行為的準則。所謂：「致樂以治心，致禮以治躬」，實在是做人的基本道理。

中國歷代相傳的典禮音樂如《詩經》中的〈大雅〉，是祭天的音樂，〈小雅〉則是祭祖宗的音樂。古代以神道設教，藉祭天、尊祖的宗教儀式來維持社會秩序。這類祭祀式的禮祭，也就產生了典禮音樂，今日保留下來的孔子誕辰「祀孔音樂」，即是此類音樂與禮制結合的產物。沿至唐朝（A. D. 618—907）之「雅樂」，如「越天樂」，則與「舞」一同演出，「太平樂」則以軍士裝束演出。唐代的雅樂，是由宴會時的坐部伎與立部伎合奏的燕樂，除了娛樂成份以外，亦含有典禮音樂的特色。

由於這些音樂，變成了禮的附庸，聽來十分沉悶，可是音響組合卻十分豐富。可見這類音樂，並不符合「樂由心生」的原則，對移風易俗，相去萬里。音樂的創作，如果不是由內心的真誠來抒發，對聽者、演唱者及作者本人，皆一無所得。

樂者德之華，是中國音樂的基本信念，可是人性與行為的感受與表達，不能超出七情六慾的

範疇。愛與恨，失落與安慰，快樂與憂傷，鬪爭與和諧，都是由「心」所生而引致作出行為上的表現。樂由心生，作曲家也是人，人性有善有惡，有讓與奪，有正與邪；因之，作曲家所寫出來的作品，有人性中好的一面，有壞的一面，也有好與壞混合的情況。因之，欣賞音樂，我們欣賞音樂應有認識與選擇，也就是對任何藝術，我們應培養出基本的鑑辨能力。進一步而言，我們欣賞音樂，不只限於輝煌的技巧，純美的音色，更應注意樂曲所表達的內容與風格。

意大利歌劇作曲家李昂卡華路（Leoncavallo）的傑作「小丑情淚」（I Pagliacci），內容是愛與恨交織中，男主角將他的妻子刺死。（在舞臺上殺人，中國戲曲沒有這種演出形式，可是在西洋歌劇的演出却不少，如「卡門」，「莎樂美」，或是「蝴蝶夫人」的自殺等等。）我們在法律與道德的規限中，殺人是一種犯罪的行為，也是違反了善良的心理，在舞臺上表演殺人，是否會對觀衆的潛意識有所感染，又是否對社會有所影響？作曲者有見及此，在歌劇舞臺上之幕未啓前，小丑在幕縫中，引首先唱一曲，大意是：「諸位來看我們演戲，我們是劇中人；你們知道在此劇場外，有人看見你們在看戲，這樣你們也變成了劇中人在演戲。」小丑情淚，是以落鄉班演戲的故事而寫成，戲中有戲，戲外有戲，不失作者的一番啓迪；有時主觀的行為可能是客觀的行為，客觀的行為可能是主觀的行為。

在西洋音樂中，除了寫愛與恨以外，當然還有很多優秀的作品。古典樂派之感情客觀與含蓄，簡潔與典雅。浪漫樂派之個人主義，感情化，主觀的表達，如以神怪，仙子，鬼魂等作題材以

取得對現實的距離；再加上民族主義之興起，進而至「標題音樂」。現代樂派則尋求新的技術，如印象樂派之碎點與色彩或十二音列與無調性之音樂，進而反映今日時代之物質生活及機械生活。在表現主義，作用主義，及實驗主義的思潮與技法中，各出奇謀，寫出各類不同風格不同音響組合的音樂，不管聽者是否能了解或欣賞，一切創作的動機，純以個人主義爲出發，也許，這也是「樂由心生」的另一種現象。

以禮治躬，以樂治心，禮樂融和，身心康泰，共勉共勵，大同世界。這也許是人類和平共存的途徑之一，未知各先進以爲然否？

我的創作心得

音樂是文化的一部份，假如你對中華文化了無所知，還未下功夫研究過，那，你的作品缺乏了中華文化的根基，只能表現出你個人的特質。其實，中國五千年的文化，實在太悠久，太深厚，我們不但要發掘整理，而且應該將之發揚光大。

在中國，音樂是哲學的一部份。老子、莊子、孔子、孟子，或是「非樂」的墨子，都從哲學的體系中說明了它的功能。道家的接近自然，以天地為心；孔子的六藝以至正心修身的原則；莊子哲學中所描述的虛、明、靜、境界，這些一切，都是中華民族能夠屹立五千多年的主因。

音樂的組織和編織的數理性，是科學的一部份；《易經》中卦象的推算，只不過是多元多次的方程式。物質變能，能變物質，E＝MC²的相對論，意象的變化，這些數理，使音樂從一個單純的動機，變化到無限而神奇，多姿多彩，充實它的內容，展現出新的面貌。

要使你的音樂作品有內容，這內容一定是中華民族的文化、哲學和科學的混凝品。此外，中國的歷史與文藝，都與音樂濃化不開，假如你不懂這些學問，而說是研究中國音樂，那只是皮毛之論，自欺欺人之談。

作曲的理論與技術，樂器的取材與運用，不論中外古今，只不過是手段和工具而已。在我們的作品中，不但要創新，而且還要有自成一格的自創性。正如拉哈曼年諾夫（Rachmaninoff）所說的話：「如果你的作品明知而與人雷同，那就是抄襲；如果你的作品與前人的作品雷同而不自覺，那正顯出你的愚昧與無知。」這兩句話，值得我們思索玩味。

所以，一首能夠站立得穩的作品，能夠經得起時間考驗的作品，一定是有內容，有優秀的技術，同時更要有自創性。

跟著人家在後面走，永遠是附從，永遠是落後。人云亦云，只不過是鸚鵡學語，都談不上是創作。

「時代精神」在音樂中表現是必須的。但是，今天是新的事物，明天看來已是舊的了，所以我們不能以新舊來判斷一首音樂作品的本身價值，而是說在樂曲本身能夠表現出有多少時代精神和它的美。更重要的是，光是表現出今日的時代精神，還是不夠的，在我們的作品中，更應表現出一股洪流來領導時代。

所謂過去、現在、將來，都不過是時間的紀錄；今日的現在，在若干時日後必成過去，更或

是今日的將來，若干時日後又已成爲現在的；歷史巨輪是永遠向前的，我們不過在時代的進行中，成爲其中千萬個踏腳的印跡之一而已。墨守繩規，好高騖遠，在創作上來說，都是不切實際的行動，在音樂史中有很多例證，那就是常常有一些風行一時的作品，在若干年後成了廢物，也許你會浩歎歷史無情，可是我們何以浪費筆墨心血，更浪費了寶貴的時間和生命？

在我過去五十多年的創作生活中，我從不局限我創作的天地。換一句話來說，我以古今中外的各種理論與技術，作多方面的嘗試，這也就是我選出這四首歌曲——鵲橋仙、燕子、我家及渭城曲作例證的理由；其次，我常常覺得中國詩詞的境界與音樂境界的意象美，是任何一國文字所無的，所以，我這次不以我的管絃樂作品或鋼琴曲作例證，也是特別爲了這個理由。在這幾首歌曲中，我用不同的手法表現出中國旋律的特質，在伴奏部份我試寫出中國樂器的樂語。在這，不用「散板」的節奏，用碎點來表現氣氛。樂句的運用，盡量避免了西洋音樂的完全終止式；這些，我也用人自己的偏好和心得，只是代表我個人的風格，如果說這些歌曲是「中國風格」，則萬不敢當。過是隨便談談，如果你有興趣去分析，當然會發現更多。可是，我要鄭重聲明，這些不過是我個反過來說，如果你聽了能夠有一些共鳴，那，你和我都是中華國民的一份子。因爲不懂歌詞，不懂音樂的境界，實在是不知所云的，你說對不對？

到底在音樂創作理論與實踐的發展過程中，先有了理論，還是先有作品呢？這眞是一個謎。正如說：「先有鷄蛋還是先有母鷄」一樣謎人。不過，一切理論之建立，顯明了都不過是作品的

綜合、分析與歸納，每一個時代，將之創新、變化，推前一步而已。可笑的却是人類的耳朵，却是那麼貪求無饜；而在靈性上，却愈來愈落後，物質文明淹蓋了精神文化，所以變來變去，還不過是「始終式的循環」。起碼在作曲的技術上來說，的確是如此，我們都知道索恩堡（Arnold Schonberg）從無調性、音列寫到有調性，而史特拉文斯基（Igor Stravinsky）却從新古典主義寫到無調性。其中內幕情況，值得我們思考。所以歸根到底來說，我們要創作「現在」的中國音樂，更應該注重內容的表現，那就是我在上文所提及的，在我們的音樂作品中，應該具有中華民族的文化、哲學、與科學的精華，和今日的時代精神。

至於「將來」的音樂又如何呢？我想，當中華文化迎頭趕上世界文化的時候，那就是我們要研究創作今日電子時代、太空時代的音樂，這是很自然而順理成章的事。那時代，將是世界性的時代，也是孔夫子所說的「世界大同」的時代。

所以，在目前，我們不要為「保守派」、「急進派」、「先鋒派」、「實驗派」、或是「尊重傳統」、「反傳統」、「反──反傳統」等等口號與名詞所困擾。要知傳統是從羣眾而來。在你的作品中，只要寫出有血有肉而更有靈性的作品，寫出我們民族的心聲，寫出高貴的中華國魂。只有這樣，才是一位真正的中華兒女作曲者。其實，你我都不過是時代巨輪前進中一個踏脚的印跡而已！

作曲隨筆

（一）雞與蛋

有人比喻作曲的過程，說成「雞與蛋」，我覺得這比喻很有趣，也很妥貼。

雞是「理論」，蛋是「作品」。可是先有雞然後有蛋呢？還是先有蛋然後有雞呢？換句話說，一首樂曲之作成，先有理論呢？還是先有作品呢？我以爲這是互爲因果的循環現象。有了理論的依據，可以自由發展，加上感情、思想和神韻然後在「無中生有」的心態中，寫成一首樂曲。如果理論是健康的，作品也是健康的，不健康的作品。反過來說，如果理論是不健康的，作品也表達不出健康。正如健康的雞生好蛋，不健康的雞生壞蛋的原理是一樣的。

但是千眞萬確的事實，「蛋」不可能直接生「蛋」。這也就是說「以沒有理論」的「理」與

「則」來作曲，那是一種超理性或反理性的行爲，祇是胡說八道。樂曲祇奏一次，即壽終正寢。

二十年來我見了不少，也聽了不少這種「新音樂」。

這情況恰似一九五八年大陸的「土法鍊鋼」一樣的可笑與無知。可不是嗎？全國動員將鐵門鐵鍋放入土爐燒成廢鐵叫作鍊鋼，到頭來不但一無所成，而且還要清理垃圾。正所謂其愚可憫，但已不知浪費了多少寶貴的生命與時光了！

不過，理論是跟着時代，「推陳出新」的。理論與作品內容之發展，也有它的循環性，正如雞生蛋，蛋孵成雞一樣。十六世紀意大利文藝復興後期之作曲家維奴沙王子基蘇亞道以半音理論作曲，十八世紀德國之巴哈也是偏向於半音理論，直至二十世紀維也納學派之荀伯格完成十二音列的音樂。這種三百年或二百年的「推陳出新」現象及其「循環性」，其中有很多環境、聽衆、美學思潮，時代變遷等因素。

我常常忠告我的學生一句話是：「以理論支持技術並爭取經驗。」因爲蛇蛋不會變雞，鴨也生不出雞蛋，如果蛋生蛋或各蛋不從其類，那是全部混蛋，其實關於先有雞還是先有蛋的問題，如果我們按照基督教《舊約聖經》《創世紀》第一章二十一節中所記載：「又做出各種飛鳥，各從其類。」各從其類的意思，也即是形態上有所分別。其結果是該先有雞（的形態），然後生出橢圓形的蛋。

明乎此，作曲者還是首先把基本理論打好基礎，才開始創作，方爲上策。正如我們蓋房子，

不打地基，房子也許未建成，却已倒塌了。塌了房子，對主人固然是損失，萬一由房子倒塌而引致他人傷亡，那就是一種不可原諒的罪過。

我衷誠地期望，今後我國樂壇的新創作，不會產生不健康的「壞蛋」，更不會產生好歹不分的「混蛋」。

（二）　新與舊

有一次，一位在電視上工作的李小姐訪問我。她想與我談談「新音樂」的問題，希望我發表一些關於新音樂的見解，我首先請她將「新音樂」的年代和技法作一規限，然後談有關的地區（比如說香港、中國、歐洲、美國等等）。不然，這問題太廣泛，而且廣泛到近乎雜亂。

如果我們將「新」假定爲「今天」的「新」，那麼在「明天」這份「新」已變成「舊」。這種以時間甚至以年代來分別出「新」或「舊」，有時覺得是很勉強的。

讓我舉一個實例：

西洋音樂近百年來，傑出的作曲家有德國的亨德蜜夫，俄國的史特拉文斯基和匈牙利的巴爾托克。其中各人的技法，皆有特點。亨氏的自由調性，史氏的複和絃與獨特的節奏型，巴氏賦予匈牙利民歌之新生命，都寫下了輝煌的歷史。巴氏所用的和聲體系，與我國七世紀至九世紀唐代的「雅樂」有很多的共通點，試翻開芝祐泰所採譜的「雅樂」第一集其中之「越天樂」一曲，就可

了然。那麼，問題出來了，巴爾托克於一八八一年生於匈牙利，唐代雅樂是由八世紀開始，到底誰「新」誰「舊」？至於史氏生於一八八二年，他所用的不同和絃相加（春之祭），「越天樂」也有應用，這新舊的分野又如何解釋？是年代嗎？是技法嗎？抑或是無論中外、理論與作品，循環不息的現象嗎？這是一個很有趣的問題。

所以，不必說我的作曲技術是新的，您的技法是舊的。主要的，我們的作品如果能超越年代，超越技法，寫出一首動人的，有靈性的，有感情的，有神韻的，富有民族風格的，更或是雅俗共賞的樂曲，那就不論是甚麼年代的，甚麼樣技法的，都是好的音樂。

先賢孟子說：「獨樂樂不如與衆樂樂。」我們該有一種與大衆共同分享的情懷，同時也該培養出治學做人的「能容乃大」的胸襟。

「歷久彌新」，這「新」才是真正的「新」，也就是「永恆」。

您喜歡欣賞貝多芬第九交響曲中的「快樂頌」嗎？這作品是在那一年寫的？不必我囉嗦了。

（三）理則與創新

任何事物之創新，皆有一定之原理與法則，科技天地是如此，藝文天地也是如此。

一位語文文法專家，不一定會寫出傑出的文藝作品。同樣，一位音樂理論家，不一定會作出

一首動聽的樂曲。反之，戲劇家如莎士比亞在行文時有意無意中，文法上却跳出了範圍。

所以在創作樂曲的過程中，缺乏了原理與法則固然不可。但是墨守繩規，一成不變也不妥。

總之，其妙處在理與則的變化活用。在統一中有變化；變化中有統一。然後，加上您心中深處的

眞情之流，這才算是「創新」。

（四）十二音列

一八九九年荀伯格發表了他的作品「變幻之夜」以後。西洋音樂從後期浪漫樂派的「半音和

聲」發展至「十二音列」。

十二音列的特點，是將一個「八度音程」以內的十二個「半音」，將之排列。用「順向」、

「逆向」、「倒置」。及「逆向倒置」四個基本原則來發展。

其實，這種作曲方法並不新奇。十八世紀巴哈在他晚年的三部偉大作品：①「賦格曲之藝

術」，②「音樂的奉獻」及③「哥爾德堡變奏曲」都已發揮盡緻。前兩部有關旋律之發展及組

織，後一部之神奇的卡農曲，眞使音樂學生由衷景仰。

可是，巴哈除了技術之理則運用之外，在他的作品中，還有富於壯麗深刻的感情。巴哈作品

之愈聽愈美，這是其中原因之一。由於十二個半音都佔着同等重要的地位。所以這類音樂，一開始，就已

囘頭再說十二音列。

用盡了旋律的元素，即使用不同類型的節奏來發展，也聽不出其均衡與對比。祇覺得數理的推

算，「看」是眼花繚亂，「聽」是缺乏感情。缺乏民族性，缺乏人性，祇有推理。

當我與一位學生研究了約瑟路孚爾的「十二音列作品」，喬治培爾利的「音列與無調」及克

蘭溺克的「對位法」之後，他提出了一個問題說：「為甚麼十二音列音樂不在我們的音樂天流

通呢？」我說：「我們的哲理是『天人合一』；我們的音樂是富於民族的感情，而十二音列是猶

太人的推理音樂！」

其實，今天的無調音樂及十二音列音樂，早已成為明日黃花了！

（五）《易經》與新音樂

由於十二音列以推理的原則來創作，有些對中國文化起仰慕之情的西洋作曲者，想起用《易

經》的推算方式及其意象之變化來作曲。

《易經》是我國五千年前一部偉大的經書，在人生哲學上及探求宇宙的原理上，都有十分巨

大的影響，深具學術價值。但是將《易經》在哲理上的意象變化要寫成音響上的意象變化，如何

運用音樂的旋律、節奏、音色、音響組合來表達，實在是一個大問題。

所謂：乾、坤、震、巽、坎、離、艮、兌，代表了天、地、水、火、雷、澤、山、風等之大

自然現象。從這些現象再發展成為六十四卦。在巴黎曾經有一位作曲者運用這原則創作樂曲。這

類作品，也正如十二音列一樣，推理多於感情。換句話說，也就是「理則」與「感情」不均衡。

人，到底是有血有肉的人，不是一個「電腦人」，雖然這類音樂，也可以說「古爲今用」的創新，無奈我們除了有肉體以外，還有靈性，怎麼會甘心去做一個「機械人」呢？

（六）音韻與音羣

旋律是樂曲的靈魂，也是表現樂曲的風格與神韻的重要因素。

旋律的形成，是根據高低不同的音和長短不同的音連結起來的一種藝術。可是這些音，排列起來的順序，也有不少方式。如五音音階、大音階、小音階及其三種變形，合併音階，各民族特有的音階，各種調式、全音音階等等。

這些音階，與每一民族的語言音調與語言節奏以至風俗習慣，風土人情都有直接或間接的關係。

今日有些作曲家，爲了避免與前人的作品相似而又要創新，因之，不用旋律，而用一堆一堆的音羣堆砌起來，以示手法「創新」。這種手法，我祇認爲是一種偏差性質的實驗。其實，連一條動聽的旋律也寫不出，則此作曲者之功力也必有限。假如這位作曲者說：「我故意不用旋律，祇求音羣之音響效果。」那麼，這樣寫法的樂曲也祇是一連串的音響效果，與狗吠、貓叫、雞鳴、以至蜜蜂之嗡嗡，一無別緻。《史記》中〈樂書〉所言，「知聲而不知音者，禽獸是也」。正

是一句很妥貼的註解。

可是，法國作曲家米西安，不是在他的著作《我的音樂語言》中論到「鳥語」這一回事麼？

我認爲這也是一種新的嘗試與實驗。因爲除非他能夠將「鳥語」的每一個音用音符將音的高度準確地記錄，或索性將鳥活捉關在籠裏，使之唱歌。不然，在實際的音樂演奏中祇是一個空談。

其實，美的旋律不祇有音韻更具有神韻。不要和聲，祇要音羣祇是未受過嚴格訓練的另一註解而已。

（七）　前衛音樂

前衛音樂是日本人從外國語文 Avant-garde 譯過來的一個新音樂名詞。從中國語文來解釋「衞」這個字基本上應該說爲「保衞」。但是「前衞」音樂的「衞」，應該說爲「衞兵」，「衞士」，更或「衞隊」。亦即含有：「前鋒衞兵」的意思。衝鋒陷陣，打第一線，不顧生死，也是「前鋒衞士」應有的精神。

七十年代我在巴黎盧森花園側的奧迪安戲院，曾觀光（不祇是聽也有得看）過由比利布拉斯主持的「星期日音樂」集會，有一次開場時臺上黑漆一團，射燈由暗而亮照在臺後之大幕，幕上掛了幾個拼在一起的漁網，網上又掛上幾十個空心的白鐵小罐（這些都是罐頭食物吃後所棄置的廢罐），接着有人穿了貼身的游泳衣出場，不規則地用木枝敲擊這些白鐵小罐。臺的左方，有一

架古鍵琴，以即席揮動的方式，用拳頭奏出音羣，伴奏白鐵小罐的音響。零亂的、疏落的，忽而又狂野的以及歇斯地里式噪音混在一起，燈光驟熄，幕下。

看後（也可說是聽後）我的朋友對我說：「不曉得他們下一次的「表演會不會像今天一樣？」

我說：這是「無譜」的噪音，何況他們以「即興演奏」來演出，肯定不會一樣；而且有沒有下一次演奏的機會，也是祇有天曉得。

這是七十年代的「衝鋒音樂」，今日已不再時髦了。如果今天你在介紹新音樂演奏會中還看見演奏者將棒球放入琴內滾動，不用琴鍵按下演奏，而用手指持「撥」在琴內撥琴絃，或坐在琴的上方，靜坐三十二秒鐘，也就是這種玩意。他們說：「我們要尋求新的音響。還有，中國的哲人不是曾說過──『至樂無聲』嗎？」

我覺得他們曲解了美學，更曲解了哲學。「自生自滅」，是必然的結果。

（八）繪圖式記譜法

將每一個樂音的絕對音高及歷時長短記錄在紙上，稱為「記譜法」。我國沿用的七絃琴是「字譜」，琵琶用的也是字譜，由於演奏方法不同，前者多用「泛音」，後者多用輪、撥；因之也有分別。明代崑曲，採用工尺譜。清代京劇也是。及至西洋音樂傳入我國，五線譜與阿拉伯字簡譜，漸漸流通。

其實，我國自發明了十二平均律以後，十二個半音都有一定的音名（不是唱名），而且這些音名，與陰陽、節令、月份，都拉上關係。例如農曆正月，律名太簇。二月是夾鐘。三月是姑洗……等等。「十二」，是一個玄妙的數目。每日有十二個時辰，印度人的「拉卡」節奏也是十二。

三加四加五又是十二，於是印度音樂的拍子可用三拍子、四拍子、五拍子輪流換變，音樂不須「小節」，也不用小節線，自由無限地去演奏。這種拍子的小節變化，影響了近代的西洋音樂。

因之，原來的「五線譜」就不夠用，必須將之發展成另一種新的記譜法，務求能夠更精確記錄出不同「音高」的樂音，不同「力度」的樂音，不同「節奏」的樂句，在這種情況下，繪圖式的記譜法於是應運而生。

但是這類樂譜，由於每一位作曲者所採用的方法，不盡相同。因之，每份樂譜通常都需要附上詳盡的註解，演奏者然後可以按圖索驥而演奏。這類各出奇謀的記譜法。我個人認為是「視覺」成分多於聽覺成分。因為音樂是給我們聽的，不是給我們看的。機械形式的繪圖，如何將之賦予有自由活力的演奏，實在是一種挑戰，這到目前實在祇是進展到實驗階段。

但是不論如何，五線譜已不敷應用，有待改進。例如演奏琵琶時，「一拉、一推、一撥絃」在現用的五線譜上就很難記錄得正確。這些問題，有待於作曲者的共同努力了。

（九）電子音樂

由於科技的進步，今日的音響器材已發展至日新月異，電子音樂也隨之應運而生。

電子音樂，通常有三種不同方式來表達：㈠用錄音機先錄下不同的音響，然後將不同音響的錄音帶，不同原來的速度，有快有慢，將之混成了另一音帶。㈡用音響合併器，將發音體之「基音」取消，將泛音列上不同泛音頻律改變或加強，以求新音響效果。㈢用電腦輸入「集」的和聲、音型、節奏型，將之重播。

電子音樂有一個特點，樂音之長度及高音不受限制。換句話說，你唱歌，一口氣也許可以唱到三十秒鐘，但電子發音體，可一按鈕可以發出不受時間限制的歷時，管絃樂團的短笛每秒鐘振動數最高九百六十七次，可是電子發音體可達到二萬次（人類耳朵已無法聽到）。

這類音樂，既以電子技術以尋求新的音響世界，這音響世界是屬於機械性的文明的必然產品，與大眾有很大的差距，那是必然的。

（十）民族與國際

索忍尼辛在他領諾貝爾文學獎的演講辭中，有一段很精闢的話；他說：「民族性的不同，乃人類的財富，也是不同民族性格的結晶，即使是其中最小的晶體也有它獨特的色彩，而且包藏了上帝意旨獨特的一面。」

目前作曲者的新技法，大部分是受西洋音樂所影響。從巴黎、維也納、柏林或慕尼黑回來的

我國留學生，都學成返國。可是怎樣用這些技法來表現我國的五千年文化呢？那倒是一個具挑戰性的問題。

一九七九年我曾返國參加在圓山飯店舉行的亞洲文化中心亞洲音樂會議。有幸認識日本代表岸邊成雄博士，我們在閒談中談及日本傳統音樂的現況。他清楚表示，他們正在尋找日本音樂的「根」，而不是盲目崇拜西洋音樂的「新」，他這句「語重心長」的話，值得我們再三思考。

民族性的音樂，或國際性的音樂，都值得我們各投所好去共同努力，但是，我發現我國的民族音樂，它的根源是：「地方性的音樂」。

如何搜集、整理、錄音、出版這類音樂，望有心人共同努力。不然，我們音樂工作者，實在距離我們的羣衆太遠太遠了！

先有「地方性」，然後有「民族性」，有了「民族性」然後正如索忍尼辛所言，將我們獨特的色彩，獻給世界樂壇共同欣賞。

（十一） 變態心理

酒徒、賭徒、過分宗教狂熱、邪教、虐待狂這些都是變態心理的結果。顯明地，過着這類生活的人，不但是「不健康」的實例，也是「病態」的。

在音樂創作中有很多「不健康」的實例，明明是一個完好的小提琴，以尋求「新音響」為藉

口，不好好地盡量發揮它美好的一面，而要發出刺耳的雜聲，有時還故意把它「打碎」，這眞是可憐復可笑的實驗演奏。此種動機與行為，祇是滿足了作曲者對聽衆的「音響虐待狂」，與我國＜樂記＞所云：「樂行而倫清，耳目聰明，血氣和平，移風易俗，天下皆寧」，相去不知幾千幾里了！

這類變態心理的作品，由於作曲者同時具有「推銷」的狂熱，通常是大事宣傳，學到了納粹宣傳部戈培爾的手法，「謊話說了一百遍會變成眞話」。於是好歹不分，美醜不分，聽衆變了「阿木林」，後祇好嘆一聲「搵笨」！

我們要清潔我們可愛的音樂園地，我們要愛護我們美麗的花朵；趕快將這些「變態心理」及「不健康」的荊棘與雜草，全部剷除，以符合先賢的教訓：「樂者德之華」。

（十二）健康與美

音樂除了在娛樂一面之外，尚有文化、教育的一面。音樂娛樂，流行歌曲，是生活的一面；但是如何陶冶性情，化民成俗，則是教育的一面。

我衷誠希望，今後的樂壇，不論在音樂的提倡與活動，不但納入正軌，而且在創作有關樂教的新作品與歌曲中，能發出中華民族文化的馨香，這才是「健康與美」。

在我的作品中所採用的——音響組合法

小引

下面的報告，只是我個人的觀點和心得，今貢獻於各位學者之前，敬祈不吝賜教。

1. 從音響學來分析音響組合的本質

我們都知道，「樂音」除了按照頻率振動數的多少以決定「音高」以外，尚有一個物理現象，那就是從發音體的「基音」而產生的一系列的泛音。泛音列的組合，可以構成各種不同性質的和絃，也可以將之變化運用，產生各種不同的音色。

從這個例中，我們如果將泛音二、三、四、五各音，組合起來是「大和絃」；五、六、七是「減和絃」；六、七、九是「小和絃」；七、九、十一是「增和絃」，由此類推，我們可以組成

七和絃，九和絃，以至十一和絃十三和絃。

這些和絃的運用，在音樂作品中，可以產生不同的感覺，也可以構成不同的色彩。這些和絃在組合上雖然各有各的特質，但是由於都是從同一個「基音」而來，所以，在運用上可以將各和絃㈠對比，㈡自由相加或合併，因而產生在聽覺上的不同「張力」，這是音響學的樂音現象，我們可在西洋音樂的「和聲學」中清楚一切。

至於如何運用這些和絃以表達樂曲的感情、色彩和張力？

2.中國音樂的音響組合方式

中國音樂的音響組合方式，除了慣用的旋律線條以表達之外，還有幾種樂器可以同時吹出或奏出幾個音的，如：笙、琵琶、箏、古琴（七絃琴）等樂器。這些樂器之所以同時吹出或奏出幾個音，並不如上段所提及的是由「和聲學」的觀點而出發，而是以這些樂器本身的構造或是發音媒介而產生出不同的音響組合。試以笙為例，笙的吹奏者並不是根據譜例所指出的各種和絃而吹奏；不過，吹出來的「音響組合」與「和聲學」的互相引證中，作一比對式的說明而已。

再以箏為例，這一件以五音音階來調絃的樂器，能奏出的音響組合是一個「十一和絃」。箏可以轉調，通常是由主音調轉至下屬音調，但是轉了調以後，音響組合效果，依然是一樣。

琵琶調絃的方法，由低音數上至高音，依次序為四度、二度、四度等音程。另一面，可以解

作「兩個五度」相扣。從琵琶的音響組合中，我們可以聽到的音程組合是：二度、四度、五度及

八度，與西洋音樂中的古典樂派或浪漫樂派之常用三度音程或六度音程，大異其趣。

至於古琴，由於有幾種的調絃法，而在演奏過程中，旋律的高一個八度音程及十五度音程的

音，都從「泛音」而發音，故其音響組合，以十五度、八度、五度或四度等音程為主，但是偶然

也用七度（二度的轉位）。

如果我們將上面提及過的樂器：「笙、箏、琵琶、古琴」等作一個比較式的歸納，可發現一

個很有趣的事實，那就是各樂器都用四度、二度、五度及八度等音程作為音響組合的基礎，雖然

笙有時也吹奏連續三度音程，但是比較少用。

假如我們從夏朝 (2183B.C.) 神農氏的古琴算起，由於四千多年來，我們從這些音響組合的

樂曲中，歷代相傳，漸漸成為我們聽覺上的傳統和習慣。其間雖出現了不少音樂理論專家，如漢

朝京房之六十律，宋朝錢樂之之三百六十律，或如元朝劉瑾在《律呂成書》的定「音」高低的方

法，這些都是數學理論的演算方法，加以「記譜法」不完整，結果，與實際應用的音響組合脫了

節，只是「紙上談樂」而已！

3.中國音樂的旋律類別

從奏或唱的演出方式而言，中國音樂的旋律來源，可分為三大類：

（甲）戲曲 京劇、崑曲、漢劇、越劇、潮劇、川劇、豫劇、粵劇、桂劇、黃梅調、歌仔戲等等各地之劇種。

（乙）民歌 以中國之中原、東、南、西、北來區分。如：漢族、藏族、黎族、侗族、苗族、傣族、維吾爾族、蒙古族、哈薩克族、僮族、傜族等等。

（丙）器樂曲 分為：吹奏、撥絃、用弓及打擊四大類。

戲曲與民歌的旋律，除了受中國文字音韻平仄四聲影響以外，也免不了受地方方言的影響，因而形成了中國音樂的旋律特色之一，這就是「語言旋律」。中國文字是單音字，換句話說，是一個字一個音。可是音有四聲，同一韻轍，平上去入，其結果可能字的形狀全然不同因之意義也不相同。廣東語音則有九聲，如果你懂廣東話（語言），照下列的字朗誦，則自然可分為九聲：「因、隱、印、一、人、引、孕、日、逸」。第九聲的「逸」字，是介乎「一」與「日」之間的入聲。這九個字的語言旋律應為：

*

工尺譜	工	尺	上	工	上	士	士	乙	合
唱名	Mi	Re	Do	Mi	Do	la	la	Ti-Do	SOL
韻轍	因	隱	印	一	逸	日	孕	引	人

*「引」字應為 Ti 與 Do 間之四分之一音（即半音的一半）。

從上面的例子，可窺見中國文字的語言旋律，更可表現出文字的美。

中國文人的習慣是：「吟詩、唱歌、讀書」。可見「詩」可以吟，「歌」可以唱，而「書」則高聲朗誦。以上提及的三種方法，也必自然地構成了「語言旋律」。

中國幅員廣潤，所以也就形成了不同地區的戲曲與民歌，其中蘊藏豐富，美不勝收，從其中我們也可聽到很有特性而有十分美妙的旋律。尤其是以當地方言來唱出的民歌，更顯得出是從肥沃的泥土中長成的花朵。

至於器樂曲的旋律，則以該樂器本身的構造而產生不同的特色。笛子的旋律，多是明朗的自由節奏型，或是蜿蜒式的抒情曲調，或受吹奏時之用舌法之各種技術如：雙舌法、顫舌法而表現不同色彩。又如用弓樂器中之二胡（胡琴），除了用「長音」、「短音」、「頓音」變化以外，這件樂器很常用「七度音程的樂語」。

撥絃樂器的旋律特點，固然與用弓樂器或吹奏樂器之旋律形態不同，其實，在琵琶、箏與古琴之間，也有很大的差別。很明顯地，琵琶的輪指（由高音奏至低音稱之為「琶」，由低音奏至高音曰「琵」），同一絃線的同時「推拉」發音等等技術，與箏之撥絃所發出之五音音階旋律，或是按下發出之七音音階旋律，左手的吟、揉，都十分富有特殊色彩。又或是與古琴用「泛音」而發音的各種按絃與發音方法，右手分十七種，左手十六種（詳見《三才圖會》），也有很精細的音色表現。

總言之，中國旋律的種類與來源，在演奏上及創作上而言，真是非常之豐富的，如果我們能夠將之活用，真是取之不盡，用之不竭。

在另一方面來說，中國音樂的旋律，除了受「方言」，或是受「樂器的演奏方式」而有種種不同的面貌以外，假如我們再細心分析一下在旋律進行中的音響組合，更會發現很多的特殊音響效果，以古琴為例，演奏技術中的：注、擂、勾、踢、衰、輪、撮、按、猱、泛、引、抑、吟等發音法，是現行的西洋音樂五線譜所無法完整地記錄的。因此之故，中國音樂，急需一種完整的記譜方法，這是必需的也是急需的。

除了從戲曲、民歌，及各種樂器所形成的慣用樂語以外，構成旋律的另一重要因素是：以各種類型的音階或調式作為基本素材。例如：五音音階、六音音階、七音音階、人工音階、合併音階各種種調式，在中國的傳統音樂中，隨時都可以找到很多十分傑出的例子。

至於影響旋律風格的另一種因素——「節奏」，中國音樂也有很多種不同的表達方式。由於「吟」與「唱」都是很自由的運腔，所以，自由節奏（散板）常常應用。而在打擊樂器中所表現的節奏型，在戲曲與民歌中，也常常有相同的情況發現。

4.中國音樂的傳統精神

中國藝術，在道家的基本精神是：「天人合一」，在儒家而言，則是：「大樂與天地同和」。

在歷代相傳的作品中，多數是描寫大自然景象，或是人與人之間之情操。舉例來說：古琴曲中的平沙落雁、秋江夜泊、高山流水，都是詩、畫、樂三者俱備；又如：漁樵問答、靜觀吟、陽關三疊等曲，則是心聲心性的流露，這類音樂，是演奏者自己作爲修心養性，陶冶性情的一種生活方式。所謂：「疾風甚雨不彈，市塵不彈，對俗子不彈，不坐不彈，不衣冠不彈」的「五不彈」。而奏時之「坐欲安，視欲專，意欲閒，神欲鮮，指欲堅」之「五能」，都是集中精神，放鬆情緒的心性修養，與今日的音樂會堂二三千人同賞音樂，或是流行曲的「商業音樂」滲入了娛樂性成份，或是與有「聲」而無「音」更無「樂」的現代西洋音樂，大異其趣。

「聲」、「音」、「樂」的不同表達方式尚引起不同的欣賞程度的實況，也將音樂欣賞者的欣賞程度與文化程度爲分不同類型的聽衆。

今日，科學技術的昌明，實際上，人類的生活已被奴役於「按鈕」生活中。人性的失落，大家所尋求的是刺激，生活的準則是重「經濟」而輕「品德」，談到以音樂來修心養性，眞是不知從何談起了。

5. 從寶貴的傳統中創新

今日的亞洲音樂應走的路是那一條路呢？民族的？國際的？我以爲都無關宏旨。最重要還是要多創作，而創作的原則，應該是「從寶貴的傳統中創新」，而不是「反傳統」或「揚棄傳統」。

「傳統」是由「羣眾」而來，我們不可遠離羣眾。西洋的音樂技術，值得我們學習與借鏡，但不

是盲目接受跟在後面亦步亦趨而成爲一個「應聲蟲」。因爲音樂作品，除了技術以外，其內涵的

美學精神、文化源流、哲學思潮、倫理品德、宗敎信仰、風俗習慣，東方與西方都有不同的見解

音與不同的表達方式。因之，我們應該從我們寶貴的傳統中，來創作，演奏屬於我們羣眾的音樂。

最後，我以我的作品「田園三唱」，作爲我在上面談及過的觀點和心得，來擧一個實例。第

一首是用不同的「調式」寫成，第二首是以「五音音階」寫成；第三首是「七音音階」大小調寫

成。其間，我用了箏、古琴、洞簫（尺八）的樂語，請各位先生多多賜敎。

附記：本文發表於「亞洲音樂會議」

一九七九年六月在臺北圓山飯店擧行。

感情、色彩、張力

今天我們要討論的，是如何運用和聲的問題。所以定了這個題目，是因為和聲學是音樂的語言，同時有些同學學完和聲學高級和聲後，卻不知如何去運用。如果連和聲都不會用，怎麼能談到作曲的問題呢？因此我要談談如何運用和聲的問題，在談到正題以前，我要先提醒諸位；第一：「理論可以學，作曲是不能學的。」正如一個精研英文文法的人，不一定是一位英文小說家的道理是一樣的，因為理論是從外吸收，必需先消化後始能運用！然後從心中將感情、意念表達出，所以理論與作曲是二回事，因此大學音樂系中，理論與作曲應該是分開的兩組，前者是從外吸入，後者是消化後從內表達出。第二：不論寫作什麼形式的音樂，都有一定的程序，必定要先能作到寫什麼像什麼，方能愛寫什麼，就寫什麼。

現在我們談到和聲的運用，它有三個原則，一為表現樂曲的感情，二為運用碎點的方法，表

現音樂的色彩，這裏所謂的色彩，與一般樂器的音色、音質是不同的，它是以和聲來表達作品的色彩。三為利用和聲的方法，來表現樂曲的緊張或鬆弛。

在分別談到這三點以前，我們先研究和聲是如何結構成的。

列，在每一個音裏，已包括一個完整的和絃（彈奏示範）。在還沒有和聲史前，作曲只是將一個旋律配上另一旋律，這些旋律大多數是八度，這也就是最原始的和聲。我們傳統的國樂曲中，八度齊奏就是極原始的。人類的耳朵逐漸進化，到五、六世紀時，作曲者往往在一個旋律的上或下，加上五度或四度，是叫作 Organum 人類的聲音本來就有距離，女高音和女低音相差一個五度音程，男高音和男低音也是相差五度音程，大家同聲唱時，就形成 Organum 的方式，這種方式發展下去，就成為平行主義的和絃。好像有些作曲家寫平行和絃，走相反的路，把調子模糊了，像是無調，這是西元六世紀的事；後來再進一步的出現了第一個和絃，從此也就有了和聲（在琴上示範）。所以我在講題的大綱下，列了自然和絃一項，也就是主和絃，也就是主和絃。這些音都是從基音產生。到了十六世紀 Monteverdi 時，產生另一個主和絃，F 大調七和絃，這也是自然和絃，由泛音列產生，這個和絃控制了西洋和絃二百五十年，所以一用上這個和絃就不免染上西洋風味，但是如何用而又能避開西洋風味呢？等我們講完了「和絃」我再說明。人類耳朵更進一步，發展至九和絃、增四度第十一個泛音），後者印象派大師德布西很喜歡使用，你必需先懂這個和絃，然後才能明白德布西如何極自然的使用它產生音樂中的色彩。九和絃是極自

然的，沒有一點張力，鬆弛極了。再說十一和絃的使用，必須將它拉開，不擠在一起，最後進至四分之一音（第二十三個或以上的泛音列），就是全音的四分之一「這並非是很新的東西，中國的曲調中可以找出很多例子，像「昭君怨」這首廣東旋律中就有。因為中國樂器的把位的調律法不同，二胡拉奏昭君怨，那聽來似乎不高不低的音，也就是所謂的四分之一音。到此為止，我們所談的都是大和絃。降音的出現，是人工使它如此，不是自然泛音列中所有。相反的，德布西的全音音階中，都是自然和絃。我們所使用的和絃，大致不出：「大、小和絃，增、減和絃」，我們寫和聲時，必需能認清每種和絃性質的變化，當然你若能有莫札特的天份，就能用一個和絃寫出十幾小節的音樂。就像他的費加婚禮序曲中所寫，也能極為出色。旋律的美妙，是從和絃而來，音響感情的變化，就在於你能否好好應用大、小和絃互相平衡。為了讓各位更明瞭和絃運用的平衡問題，我想放一段唱片音樂──鮑羅丁的在中亞細亞的草原，對於寫作民族音樂，這是一首很好的參考音樂，因為除了和聲對比均衡以外，它還組織兩條很美的旋律。這是一個很美的草原，作者以由遠而近的筆法來寫。剛才我們聽的是由前二年才過世的瑞士名指揮家安塞美指揮瑞士羅曼德管絃樂團演奏的。鮑羅丁的音樂，也證明了和絃運用的巧妙，翻來覆去都是相同的旋律和調子，然而却極有層次，一望無垠的草原展開在眼前，逐漸的由遠而近，終至將兩個主題組織起來。它給了我們一種啓示：作曲未必需要很多材料，僅是幾個音的變形、發展，可以寫成一首偉大的樂曲，甚至貝多芬的九首交響曲也是如此，可惜我們沒有多餘的時間，要不

然，我正可以逐一與各位講解證明之。就以貝多芬第九交響曲來作例子，開頭第一樂章的引子部份，使用了空和絃，貝多芬取消了大小和絃的性質，不指定音程是否與大和絃，或小和絃，到底它是屬於大和絃或是小和絃，要自己去想了，這可以說是很高的手法了（彈奏第一主題），在這樂章的第一主題中，只有簡單幾個音，D、A、F、D是一個小和絃，但第九交響曲的偉大，貝多芬就是以這幾個音寫成的，就是第三樂章中，貝多芬也是以這幾個音的變形，變成一種不是跳躍、莊嚴的樂句，而是極為抒情的。這段抒情的主題，是由單簧管吹奏的，貝多芬在這兒從D小調轉至降B大調，第一樂章也好，第二樂章也好，都是以這幾個音作基礎，加以大、小和絃的變化，使用各種高超的技術，成就了不朽樂章，還有很大的鼓舞，這次我指揮臺北市立交響樂團演奏貝多芬的英雄交響曲，曾經有很高的情趣，使用各種高超的技術，還有很大的鼓舞，這次我指揮臺北市立交響樂團演奏貝多芬的音樂，不但得到很高的情趣，貝多芬也是以這幾個音的變形，變成一種不是跳躍、莊嚴的樂句，而是極為抒情的。

過一位指揮家 HABENECK 在巴黎指揮樂團，一共練了三年，似乎這是不可思議的，為了一首樂曲，連續不斷的練習了三年，這是因為在貝多芬的作品中，越練越發現他的妙處呀！可是創作的根本就是單純的幾個音，經過節奏的變化，旋律的變化，方向的變化，在第九交響曲中，貝多芬要表達的，就是他對全人類的愛，「四海之內皆兄弟也」的精神思想，這不也正符合了中國的傳統精神嗎？各位也許可以試試，就是用二個音也可以，完全在於素材的運用如何。

通常各位學和聲時，一、四級是大和絃，二、三、六級是小和絃，第七級是減和絃。作曲的時候，各種和絃應該隔開，平衡運用，就像剛才我所舉過的例！但是，如何將這些和絃連起來呢？

其中有三種狀態，其一為四度距離的狀態，比方一到四，一到五，五到一都是四度距離，就是和絃的根音相距成四度的。和絃的進行，可以建立調性。所以作曲時轉調可以採用這種手法，但是如果是想寫作中國風格的作品，千萬不可用這種方法，學西洋音樂理論是一回事，用它又是一回事，特別如果使用終止式，那一定是一首西洋風味很濃的音樂。比方說，結束停在導音上，應該存在我們的腦中，這也是一種趣味。因此四度、五度的距離，是表現強烈調性感覺的。再說到低音距離三度，要表現它有兩種方法，一種是上行三度，另一種是下行三度，三度很少上行，三到五是很少的，因為它們是同一個和絃，如果根音沒有變化，就沒有新鮮的感覺。至於根音下行三度就不同了。Do,Mi,Sol 的下三度是 La,Do,Mi，再下三度是 Fa,La,Do，雖然看似差不多，其實不然，因為開頭的基音不同了。孟德爾松的「仲夏夜之夢」中的「夜曲」是一個很好的例子（彈奏），在低音部份，就是六級小和絃，四級大和絃，二級子和絃這一段音樂，描述邱必特逐漸升天隱去，孟德爾松在十八歲時就能寫得這麼美。其中有二個原因，他的和聲運用極為平衡，還有就是下行三度的感覺 Do La Fa Re，寫得很美。第三種狀態，是「鄰和絃」，這是任何二個鄰和絃完全不同音，因為不同音，變化也就大了，平行五度，平行八度就很容易出現，用多了就模糊、單調，要用它必需能使用得巧妙。剛才我們已經說過和絃距離四度五度一組，和絃距離三度一組，和絃距離二度一組，再加上我所說過的和絃平衡的運用，就是運用和聲的最基本辦法了。

現在要說到的是感情的表現。

浪漫派的和聲語言，沒有人能寫得比舒曼更深刻和更有感染力。用和絃來表現感情的手法，

是舒曼作曲的特點，十足的感情表現。節奏似乎一樣，變化在和聲，和聲的變化，加強了感情的

變化，這也就是變和絃的運用方法。現在我要跟諸位講三種最基本的變和絃使用，我們就可以知

道，舒曼如何使用簡單的節奏來變化材料。

變和絃的使用，也是所有浪漫派的作曲家，表現感情的基本方法，用人工將所有七和絃改成

的一個方法，就是副屬七和絃的效果，舒曼是使用得特別好的一位，這是第一種變和絃。第二種

變和絃是減七和絃，每一音的距離是小三度最低最高音相差減七度，減七和絃是無調的，寫法不

同，調不同，音響是一樣的，減七和絃很可以好好運用，也就是感情上的運用，減七和絃拆開是

兩個減五度。在蕭邦的練習曲作品第十號第三首的最後一段（彈奏）就是二個五度加起來分開，

成為減七和絃，在感情上的變化，高潮和爆發時，正可應用此一和絃。變和絃很多，還有增六和

絃。原來我們的小音階是經過改的，大音階和小音階相差二個音，這二個音就是改的，將它一

改再改就成了吉普賽音階，如將 G 大調的第二度及第六度降低一半音，也就成功了一個馬耶族（

Magyar）的和絃，這些民族音階所產生的和絃，自然有他們特殊的風格和情調，也就是表現他

們自己特有的感情。

各位如能好好利用變和絃，將感情的變化配合使用，會帶出很美的效果。現在我們聽一段葛

里格的協奏曲第三樂章。

這是一段很美的音樂，寫挪威海岸，浪花沖激海岸的聲響和景緻，他就是使用變和絃來變化

感情，他也轉調，但不固定，用了很多調式，却用得自然而分明。

現在讓我們談談轉調在和聲語言中與感情的關係。

轉調是描寫感情變化的一個最重要的因素，用巧妙的手法，寫感情的變化。通常說轉調有遠

近之分，C調轉至G調，F調是近系轉調，這一類轉調，多半是海頓‧莫札特所遵守的方法，到

貝多芬已不是這樣。比方中心是C調，他轉至高三度，或低三度。現在我舉一個例，在貝多芬的

作品十三號奏鳴曲第二樂章中，這是降A調為中心的樂曲，剛才各位也聽到了它從降A大調，轉

至降A小調，再轉至E調（其實是Fb調）。貝多芬不像海頓他們大調轉至小調。轉調距離多遠，

調號相隔多少，都是經過研究與設計，不是隨便轉的，先決定距離的遠近，調的中心，才能轉。

各位要多看實例，通常學轉調，大多用樞紐和絃，樞紐和絃，一定是共通和絃，共通和絃是二個

調都有的，舊調有的，新調有的和絃，利用當中一個音一轉，這是最基本的轉調。但是這就容易走

上西洋化的路，最近十年來，我作曲，總是儘量避免有西洋風味。

基礎和聲的轉調手法，各位同學都要懂，才能符合我一貫主張的原則，「寫什麼像什麼」！

但是寫什麼？就得好好考慮！剛才在楓橋夜泊中，只有四個音來表示「愁眠」的情緒！用複調的

辦法，用升移調性的辦法，不用轉調，而能帶出清新的效果，這也是中國風格的一部份，是中國

的樂語。剛才音樂中小舟旁的水聲，我使用D調上的屬九和絃加上了中國的琵琶和絃。二個五度，二個和絃加起來就成水聲，G A B C♯ Eb Ab Bb Eb，和絃中的第五音省略了，這是我創造出來的一個嘗試式的和絃，各位如果學好了和聲基礎，當然也可以創新的。

色彩是印象派作曲家所採用的主要方法，色彩與音色不同，音色是指每樣樂器的音色，每樣樂器除了特有的音色外，還有它的音質。色彩是指作品本身的色彩。這是從印象派的畫家影響之下產生的，比方狄加、塞尙等畫家，他們利用折光的作用，以碎點來作畫，碎點也就成了畫中的動態，由於紅、藍、黃、白等原有色素的點綴配合，成功為一幅印象派的畫。在音樂上，採用這種方法表現感情的，首推德布西，另外，還有拉維爾，也是採用碎點來表現色彩，他比較晚一些，也是才氣縱橫，但遭遇卻不同。奇怪的是，德布西和拉維爾這二位大師，都和羅馬獎有奇妙的、不同的關係。

德布西得到羅馬獎之後，拿了獎學金可以到羅馬研究四年，可是一年以後他就囘巴黎了，因為他在羅馬所寫的東西太新，一些評判員和教授不能接受，囘到巴黎後，有一段時間，德布西十分潦倒。

拉維爾的遭遇更富於傳奇性，他只得了羅馬獎的第二名，得不到第一獎，曾引起巴黎新聞界的不平，認為像他這麼大的天才，評判員居然只給第二獎，也因此，拉維爾就只管寫自己的音樂，從這個事實，我們也可領悟到天才與傳統的距離。這也說明了以色彩、碎點寫成的音樂，它的

特點在當時還不能了解和被接受是一個多大的諷刺。中國作曲家如果使用這種方法，可以採用它來渲染我們調子的色彩，但是這種方法只能使用在小品曲上，在大作品上，這種方法就未必一定完全恰當了。

拉維爾的「水的嬉戲」，描述小池中四散的水花，在陽光的照耀下，光芒四射，折光的作用下，藍的、黃的、紅的色彩繽紛。這首作品的另一好處，在於結尾時的主音（Do）不給你聽，不必再 Do Re Mi Fa Sol La Si 就停下來。它的解釋是最後一個 Do 音已在你的腦子裏了，不必再彈出了，這也是他的一種巧妙方法，現在我們來聽這首「水的嬉戲」。

在剛才這段音樂中，我們感覺出音樂中有許多碎點（二度音程），增加樂曲的色彩，但是，很明顯的，在左手部份它採用了五音音階，可以說是調式的影響，這也是印象主義的特色，它們到底是一種什麼方法呢？調式音樂可以說是分成三個階段：中世紀的調式，比方葛里哥里聖歌卽是，第二個時期就是十六世紀的調式，第三個時期就是二十世紀作曲家們所用的現代調式。在右手的色彩變化中，左手受了調式的影響。

在過去的音樂中，由於大、小調控制音樂的時間太久，所以印象主義想跳出這個範疇，就重新運用調式。德布西經常使用八度、四度、五度這些音程，拉維爾則使用二度音程，連續使用二度音程，而盡量避免三度音程的應用，而使用八度、四度、五度、二度的方法來構成一個音程。

我們知道二個五度構成九和絃，二度的七和絃、九和絃狀擴大了和聲學的運用，用平行的進行，

盡量用五度、四度的平行，在他的作品升沉教堂的幻像中，可以很明顯的看出，這種繼續使用平行四度、五度的方法，也不過是使用最初我們講過六世紀中 Organum 的用法的一種循環性的重新運用。

印象派提倡色彩和聲的第二種方法，除了調式之外，還用所謂的六音音階，亦即全音音階，在八度之內，有六個全音 C D E F# G# A#，這個音階並不好用，因為只有二個和絃，一個和絃是 C E G#，另一個是 DF# A#，第三個和絃是 E G# C 是與第一個和絃相同。缺點只有二個和絃，因此也不是很好的辦法，但只是偶然的用，將樂語加以變化，將調性變化。印象派作曲家也喜歡採用五音音階，但這也並非從德布西開始的。有一次印尼的博覽會在巴黎舉行，德布西想到將五音音階的色彩用在東方樂器上，這點我們可以從他有許多銅、鑼的樂器在會中，這點我們可以從他的鋼琴曲「棕髮女郎」中見到這個例，這首樂曲完全是用五音音階寫成，剛才我們也說過，印象派採用全音音階，調式、五音音階，完全是為了脫離大小調的感覺，寫出一個不同的色彩，至於和聲，起碼是用九和絃、十一和絃（增十一度泛音列）平行進行的和絃，或是連續使用大和絃，這樣才能擴大調的觀念，同時使用幾個不同的調，或是避開半音感覺，得到很新鮮的效果。這些音樂，在法國人的感覺裏，有喜歡，也有不喜歡，我記得幾年前我在巴黎時曾從報章上看到一段批評文字。它說：

「為何我們法國缺少寫作大型的奏鳴曲、交響曲的作曲家呢？這是因為我們的音樂太注重音

響色彩，而不重視音樂的組織和發展的緣故。試看維也納有多少交響曲的作曲家?!自從有了奏鳴

曲型式以後，海頓寫了一百零四首交響曲，莫札特寫了四十一首，貝多芬寫了九首，布拉姆斯寫

了四首，還有布魯克納、馬勒……真是數不勝數，而法國僅有少數作曲家，像比才寫了C大調交

響曲而已。這就是因為德比西提倡色彩和聲，受了印象派畫的影響，注重色彩，忽略了樂曲的結

構和發展。」這是一段語重心長的話，但是在和聲的運用上，印象派的作曲家它們有自己的特點

和成就那是不可否定的。

後來，法國又產生了六人團，由沙蒂 (Erik Satie) 任召集人，它的成員有米堯 (Darius

Milhaud)杭立格 (Arthur Honegger) 蒲朗克(Francis Poulenc) 奧略克 (George Auric)

杜雷 (Louis Durey) 還有一位女作曲家泰葉菲 (Germaine Tailleferre)，他們似乎是與俄

國國民樂派的五人團互相標榜，但是他們的另一動機，不但是要在十九世紀裏，反對太過於公式

化的精神，也反對德布西為首的印象派音樂，他們欣賞爵士音樂的節奏，這項特色也常出現在他

們自己的新古典主義的作品中。從沙蒂的一首劃時代作品「古代希臘祭神舞」(Gymnopedies)

中，可看出他們要表露出澄清的風格。他們提倡的是一種新的色彩，從下面的例子中，各位就可

以明白，那就是杭立格所寫的太平洋二三一號 (Pacific 231) 交響詩，他原來是為一個火車頭

的開幕起用而寫，是描寫火車頭開動，加速又停止的鮮明音畫，它既不是真正的描寫音樂，也不

是印象派或是浪漫派、古典派，它的和聲別有風格，雖然聽起來有點混亂，却從混亂中顯出清新

效果。這也是和聲從色彩逐漸趨向於張力的一個過度時期，當然在和聲的運用上，與碎點的處理

方法也是不同的。在開頭部份的節奏，各位可以聽出是受了爵士音樂影響的節奏，在管絃樂的部

份寫得很美，就像是火車頭的開動逐漸加快，然後他使用各種節奏，盡量避免大小調的應用，曲

中類似爵士樂的節奏，描寫火車頭的前進，在古典派音樂中是絕對沒有的，各有自己的節奏也是

這類音樂的特色，今天因為時間的關係，無法為各位分析完，這類不同於印象派的音樂，既不是

描寫感情，也不是描寫色彩，它脫離了大小調，豐富了節奏變化，是加強了強烈而新鮮的效果的

一種音樂。

在同一時期，德國出現了一位作曲家，叫卡爾奧夫 (Karl Orff)，他不喜歡不協和音響，

他的主張多少有保守的趨勢，雖然是有點復古，卻是另一種使音樂寫得更清楚的方法，他採取民

歌、農民舞曲中的節奏感，寫作純樸的旋律，強烈的節奏，盡量避免複雜的和聲，以對位法寫作，

經常重複主題，他的重複，也不是採取變奏曲的方法，一重複，他就升移到另一調性，如此所得

的，就是一股清新的效果，在混亂的世紀中，可以說是尋到了一個新的方向。有人認為，卡爾奧

夫不是一位真正的管絃樂曲作曲家，而是一位歌劇，舞臺劇或是配音的作曲家？無論如何，他創

造了清新的風格，在現代的和聲上來說，既不是講感情，也不是強調色彩，也不是講

張力，卻是以保守的方法，寫出一種新的面貌，所以我還是樂於介紹他，因為今天我們的題目，

就是如何運用和聲。下面我介紹一段他的著名清唱劇，在一九三六年所寫，包括舞蹈在內，以拉

丁文演唱，音響可以說是很特別，就是「卡蜜娜‧巴拉那」（Carmina Burana），讓我們可以

知道當今的新音樂中，有那些日子以不同的方法寫成，好像是保守，其實是改進了。在這一個作

品中的節奏，好像很單純，可是以調式所寫，這也是相反的特色。

現在我們要討論第三個問題，也就是所謂的張力。在和聲樂上來說，協和與不協和不是絕對

的名詞，而是一個比較上的名詞，有些音，你聽起來協和，我聽起來就未必協和，這是與習慣，

環境有關的，但是從數理上的泛音列來說，所有的自然和絃都是協和的，而人工造成的和絃，就

是不協和的，但是這種說法也僅是一家的理論，未必正確，像荀貝格就主張協和與不協和只有程

度上的差別。音與音相遇，它的張力有多大呢？相差的程度是有，並不是何者為協和，何者不協

和的說法，因此在荀貝格來說，根本無所謂協和與不協和，只有張力大小的感覺，二個音拉得越

遠，張力就越小（在琴上示範），通常我們說小二度與大七度是強烈的不協和，張力大；大二度

音程與小七度音程好一點。根據這個原理，既然否定了協和的定義，就只有程度上的分別了。由

後期浪漫派華格納的半音趨勢，逐漸發展成十二個半音相等的使用，也就有了十二音列，所謂無

調派音樂（Atonality）或是音列（Serial）的理論，產生了表現主義的藝術，它與印象主義在

美學上的精神是完全相反的。表現主義的音樂受了繪畫及詩很大的影響。他們的基本精神是如何

產生的呢？印象主義的畫是從碎點、色彩而來；表現主義的畫却是潛意識中的一種幻覺，幻覺表

現在畫中，就產生了超現實派的畫，如果加以誇張，就像是將音樂中的調性浮游起來。今天我請

各位欣賞的是一段荀貝格的初期作品，是在他研究了華格納的「崔斯坦和伊索笛」之後所寫，將和聲完全移動，增加其張力，由於這是荀貝格初期的作品，我們還可以算它是後期浪漫派的作品，他利用這種方法作爲過渡期，終於產生了後來的十二音列理論。他的作品第四號「變幻之夜」，完成於一八九九年，根據華格納的和聲半音主義發展而成。說到半音主義，是十六世紀的意大利作曲家 C. Gesualdo 所倡導，十八世紀的巴哈也可以說是一位半音主義的作曲家，華格納，荀貝格也是半音主義的作曲家，相隔一個相當的年代，半音主義循環性出現，重被採用，同時一次比一次複雜，變化多。「變幻之夜」的開頭是一連串從上而下的旋律，儘管旋律很簡單，在和聲性的感覺，因此聽不出是什麼調，雖然又並非全部半音，還是有全音。從這段音樂中，我們可以知道荀貝格的音樂是如何從後期浪漫派演變至無調音樂的一種過程，不以和絃的基本位置來寫，而注意動機與另一動機之間的關係，這種主要對位的關係，也就成功爲音列的音樂，音列的音樂張力必定很強，張力的加強就是在各種不同音程碰在一起的效果組成。

上面我所舉的例，完全是作曲上和聲運用的方法，該如何運用這些方法，就在於作曲者先學會了各種方法，然後選用一種，亦可二種並用，但是這些不過都是「技術」，應將技術服務於我，至於音樂該如何表現？那還是絞說作曲者的感情、思想、內容以至哲理與靈性。

音樂的語言

我們常聽許多人說，「我根本不懂音樂」，在我覺得，這是因為我們沒能了解每一個時代的音樂語言所致。每一個時代都有不同特色的音樂語言，就像不同的地方，有它代表性的不同的方言，你必須去讀每一種不同的語言，像英文、德文、法文、日文，然後才能進一步的了解該國的文化。聽音樂也是同樣的情況，必須去聽每一個年代的音樂語言，去了解它，才能懂得它是在表達些什麼！就像世界各地的語言，各有它不同的系統，音樂也是如此。下面我先請各位欣賞一段音樂，各位分辨一下它是什麼年代的語言，然後我再為各位解釋這種語言是怎麼來的。

我們知道吉他（六絃琴）是十五、六世紀時的西班牙民間樂器，因為當時連鋼琴的祖先古鍵琴也還未發明，因此這類六絃琴是非常風行的。

吉他的前身是魯特琴（Lute），也相當於中國的琵琶。這類音樂，就是十五、六世紀時，極具

民族特性的西班牙音樂，現在在西班牙的博物院中，常以這類音樂來點綴氣氛，情調非常美，我曾在馬德里柏拉圖博物院中，欣賞哥耶的名畫，當這類吉他音樂在廳中響起時，很自然的就把你帶進十六世紀西班牙的全盛時期。吉他是一種有旋律也有和絃的樂器，但是和絃必經手按過才能發出，因此他的旋律就受了限制，他不能跳，只能彈最近的把位，這也就是六絃琴的音樂語言。

古鍵琴是鋼琴的前身，這種樂器既能奏強也能奏弱，下面我選了一段巴哈的古鍵琴協奏曲，而在各位聽過後，我再詳細解說在十七、八世紀時的鋼琴音樂，剛才的吉他音樂，是撥絃樂器，而古鍵琴和鋼琴，是按鍵撥絃而發音，二者構造是不同的，因此音樂語言也不同。

十八世紀的西洋音樂，不但有特殊的表現，就是在建築上亦復如此，表現出華美、壯麗宏大的特質，它需要許多線條的組織，我們也可以在十八世紀的傢俱上看出，它們不以平舖直敍的方式來表現，因此在音樂上就加上了裝飾音，來表現華美、壯麗、宏大的不同特色。這類音樂的拍子準，不快不慢，有節奏性，給人宏大、安定的美感；它的裝飾音，任意跳動，有三個、四個以至於六個，還有三連音，自然而然的帶出了華麗的線條美，這就是巴洛克音樂的特色，巴哈、韓德爾是代表作曲家，他們寫出巴洛克音樂，讓聽的人感覺出自己是多麼渺小，跟我們越接近大自然的感受是相同的。當我們欣賞這類音樂的時候，就該注意到它的線條華麗，拍子穩定，然後去體會它的壯麗、宏大。

很明顯的，風味完全不同，那是因為樂器既不同，音樂語言也不同，這是我們在欣賞音樂時，

所該有的基本認識。

十八世紀的歐洲宮廷，都有小型的樂隊，舞曲是經常演奏的，到此，又有了樂隊演奏的語言和舞曲的不同語言，我常愛說的一句老話是：「存在決定意識」，在這兒又證實了。下面我選了韓德爾的G小調第六首大協奏曲請各位欣賞，除了注意線條的華麗，拍子的穩定外，還可以發現它的節奏美。

音樂有時是快的，有時是慢的，但是它們的節奏都很緊湊，拍子也永遠保持一定的速度，這類語言的另一特色是，音都保持連繫，沒有跳進，這也是當時一種時髦的風尚，於是音就成了一條線，也就是旋律線，當我們聽一個聲部時，就聽一條旋律線，絃樂隊的四聲部就是四條旋律線，如果我們不懂這個音級進的情形，就無法了解，如果不將幾條旋律線同時欣賞，也無法懂得這種音樂語言，就像是訓練自己的耳朵同時聽四條線路的電話一樣，然後你才能懂。所以我們常聽許多人說聽不懂巴哈的音樂，就是這個道理，巴洛克音樂都是用對位的手法寫成，一條旋律在另一條旋律之下，互相追逐，所以聽起來也就不易，但若能懂，就能接近許多美妙的音樂，當我們聽這類音樂時，可以由淺入深，從兩部、三部的聽起，從二重奏、三重奏的欣賞培養起，這類音樂十分接近靈性，只能會意，不可言傳，這有關每人「悟性」的高低。

另一類不同於級進的音樂，它在二個和絃裡反覆，較為悅耳，人的耳朵本就習慣於逐漸接受更美的，音樂從幾條線條發展至以一條為主的新路線，其餘皆為伴奏，這也就是

十九世紀古典派、浪漫派音樂表達其語言的方式。

蘇東坡水調歌頭中的名句：「人有悲歡離合，月有陰晴圓缺」，這種哲學的思想一直是影響音樂語言的，由小調轉至大調的變化，使音樂產生了對比的美，大調與小調的對比，高音區與低音區的對比，快與慢的對比，這種對比發展的一種重要方法和路線，就像貝多芬「給愛麗絲」中，不是給人一種鬆解的情緒嗎？假如沒有這個變化，曲趣就完全不同了，就靠貝多芬大筆一揮，前段中沉悶、憂傷的感情也跟着一掃而空，在一般小品曲中，許多作曲家都使用了這類的手法。以蕭邦的馬祖卡舞曲為例，貝多芬和蕭邦的這二首作品在大小調的使用上有共通的地方，雖然他們相距了一百多年。蕭邦的這首馬祖卡舞曲中，頗有憂鬱的情調，但是並非所有的小調都是憂鬱的，像維瓦地的一首協奏曲雖是小調，給人的卻是快樂的情趣，這是一個例外，當然其中也不無心理的因素存在。

貝多芬的「給愛麗絲」，這是許多初學鋼琴者都可能彈過的曲子，其實越淺的東西越難彈，倒不一定艱深的樂曲就是偉大的作品，而在於它的簡易又動人。當然還有不少類似「給愛麗絲」的跳進音樂都很動人，因此如果我們不懂得這類跳進音樂的語言，也就無法了解貝多芬的音樂，所要告訴你的主題是什麼？

浪漫派的後期，相對論逐漸相因相成，就像善中有惡，惡中有善的說法，音樂也一樣，不是對立的，而是相因相成的組成另一種新的東西，這也就是下面我所要介紹的，維也納後期浪漫派

作曲家馬勒所寫的「大地之歌」，在許多例中我所以選擇它，是因為這是馬勒根據了中國詩人，像李白、孟浩然等，他們所寫的唐詩譜成的曲，他把大小調混合運用了，他也不是要堅持告訴你任何明顯的意念，而是將詩情畫意的境界，以互相矛盾，互相融合的精神寫出，這也就是後期浪漫派作曲家們寫作的筆法。

這種音樂的大、小調分野不明顯，有時二句大調、二句小調，有時一句中分成大、小二種調，又有時一句中不固定是大、小調，模稜兩可的寫法。馬勒是一位偉大的作曲家、指揮家，他指揮維也納愛樂管絃樂團有十幾年的歷史，維也納是交響樂的中心，從海頓、莫札特、貝多芬、布拉姆斯到布魯克納，這些偉大作曲家都是出自維也納，他們寫出的交響曲也是數不勝數，維也納所以成功，除了它要有好的樂評家、作曲家與樂團，還要有好的聽眾，因此維也納愛樂交響樂團到今天還是世界一流的樂團，儘管它已經超過不少新陳代謝的作用，它還是有好的根基。話再說回來，剛才我們介紹的就是後期浪漫派的音樂語言，我再介紹一段也許各位聽不慣的語言，就是「月光木偶」，這是一段神話，描述月光下，一位踽踽獨行的人。這種語言，只以一把笛子和獨白來表達，不採用大、小調，而以半音作基礎，沒有調性的音樂。

上面這個例子，就是無調派音樂，這種新的藝術，就是以立體主義和赴現實主義為中心，這類精神的哲學、詩、畫或音樂有什麼根據呢？自從奧國心理學家 S. Freud 提倡了「夢的心理」後，認為人的心理總是受壓制的，白天不能滿足的事，從夜間的夢中得到滿足，將幻覺以藝術的

手法表現，用在音樂上的，也就是超現實音樂，他的理論是有根據的。不同的音樂語言寫成不同的音樂，在我個人來說，我還是最喜歡巴哈，也喜歡莫札特簡樸而溫暖的旋律，喜歡舒伯特的絕妙轉調和藝術歌曲，這些風格不同的樂音除了當時的音樂語言各不相同外，當然作曲家本身的個性和修養也是因素之一。

欣賞音樂不用心急，只要一步步來，要懂得每一個時代的音樂語言，在沒有完全了解一首作品前，不妨多聽幾遍，了解後才進一步，這樣不但能培養好的欣賞音樂的興趣，也才眞正懂得音樂。

美 與 靈 性

人生的目標，不外乎眞、善、美的追求。「眞」是可以說是科學的態度，善是倫理、道德與宗教精神的表徵，「美」就是藝術精神的表現，而音樂正是一種最美的藝術。

不論是研究音樂，或是欣賞音樂，在心理的過程上，總是先有一個動機。當我們指導兒童研習音樂時，也要注意如何引起兒童欣賞音樂的動機。動機的來源很多，首先我提出「好奇心」來和各位討論：

「好奇心」是人們欣賞音樂過程的第一種因素。聽音樂除了通過我們的聽覺外，其他像視覺性等官能，也受到好奇心的驅使而發生影響，因而引起聽的好奇心。

「聯想」也能引起人們學習音樂的動機，音樂不僅僅是音響，它有旋律，有節奏，有和聲，有音色。這是組成音樂的四個因素。其中節奏與旋律，最易引起兒童的聯想力。

研究心理衛生的醫生最近有了很重要的發現，就是從聯想產生的治病方法。也就是讓一個失去記憶的人，常聽一段他幼時熟悉的音樂，逐漸的將能恢復記憶力，這也證明了在心理學上，音樂治療是重要的一項。

引起人們欣賞音樂的第三點動機是「模仿」。模仿是人類的天性，也是動物的天性。因此利用模仿來引起人聽音樂也是一個很好的動機。「移風易俗莫善於樂」，這是中國的一句老話。風俗是由羣衆相互模仿而來的，「模仿」自然也是引人欣賞音樂的動機之一。莎士比亞說過：「錯誤總是多數人造成的，只有少數人是對的。」盲目崇拜就是由於互相模仿的結果。

「興趣」是欣賞音樂心理過程中的動機之一。

引起欣賞音樂的第四點動機。興趣是可以培養而來，當然人各有不同的個性，興趣也就互異，培養欣賞音樂的興趣是一種高尚的生活情操。有人說聽音樂是手腳並用。也就是由節奏引起的手舞足蹈，聽音樂如不深入，就是僅用耳聽；欣賞音樂的最高境界，該是用心靈來聽，它對我們會有許多啓發。所以有這些不同，也就是因為興趣的不同，現在興趣是可以按部就班的培養而來，這也就是欣賞音樂心理過程中的動機之一。

第五點「動機」，我想舉出「習慣」來，從宗教、風俗、人情、氣候、地理環境、語言等不同的傳統中，自然造成人們不同的習慣，造成人們對古典、熱門等不同音樂的不同要求，習慣應該自小培養，習性固定後，要改是很不容易的。因此我們應該追求有助於我們心靈發展的音樂，培養良好的習慣。

「好奇心」、「聯想」、「模仿」、「興趣」、「習慣」是引起我們欣賞音樂的五種動機。

既然已經引起欣賞音樂的動機，那麼該怎麼去聽呢？聽音樂時，心理上，感情上的反應又如何呢？

音響刺激我們的聽覺神經是很自然的，接着就會有反應，柔和或激動。雄壯的音樂，給我們的反應自不相同。有了反應，第三個階段，就是尋求領悟。同一個調子，同一段旋律，同一首樂曲，各人的領悟力也不盡相同，有先後多寡之分，但終會達成理想的領悟程度，只要經常不停的用心去聽。達成領悟之後的接受力又如何呢？是喜歡或是不喜歡呢？同學們對於一些十二音列的音樂，表現主義的音樂好惡也不相同，這也就是說每個人的接受力不同，耳朵聽覺的訓練不同，先天性傳統的觀念也不同，所以接受力在心理的活動上佔有很重要的位置。無論如何，只有接受之後，才能進一步的談到欣賞。

從音響的刺激，心理的反應，心靈上的領悟、接受力的培養，心理的活動才進至欣賞音樂的地步。

能欣賞陶醉在音樂中的朋友，生活上必定是愉快的。陶醉在音樂中則整個心靈活動即與音樂活動融合在一起，達到忘我的境界。這也就是我國古聖人所謂的「大樂與天地同和」的境界，這是一種非常寶貴的經驗。

讓我再談到第三點——要達到音樂欣賞的目的，要經過三個步驟，第一步是聽音樂（也就是

需要聽眾），而後進至學音樂，也就是玩幾樣樂器（產生演奏家），經過演奏再步入第三個步驟，也就是心中對音樂有了感觸。而後生「作曲」的意念，也可以說是欣賞音樂整體的關連，聽眾、演奏家、作曲家三者缺一不可。學音樂的過程亦復如此，先聽，而後演奏，再作曲。今天的音樂教育，極力提倡即興演奏，也就是這個道理，因為自己參加演奏，比僅僅坐在那兒聽更能會進了一步。在絃樂四重奏，鋼琴三重奏等室內樂的音樂會中，演奏者本身的享受與陶醉，比聽眾的陶醉會是更高的。其實在兒童音樂教育中，早已提倡即興演奏的方法，這也是值得我們重視的。

現在我該談到「美與靈性」。剛才我也說過，人生的目的地，是追求真、善、美的境界，真是科學的態度，善是道德的行為，美是藝術的表現。靈性屬於藝術，亦屬於哲學與宗教。古聖先哲的言論中，有許多談到美與靈性的問題。《莊子》的《齊物論》中，有所謂天籟、地籟、人籟的說法，「籟」字即最微細音響的共鳴，「天」、「地」、「人」最微細樂音的共鳴。大家都知道音樂是時間的藝術，繪畫、雕刻、建築是空間的藝術，而戲劇、電影、歌劇、舞蹈等是屬於綜合的藝術，這也就是藝術的各種不同藝術表現方式。

但是，音樂到底是什麼呢？這有各種不同的說法。音樂不過是通過音響和節奏，來換取人類感情的藝術；第二種說法，認為音樂與詩詞有許多相同的地方，它們的目的是表現不同的情緒與感情，這些藝術都是情緒的語言。第三種說法，認為音樂是作曲家將大自然的奧秘，滲入自己的

感情，將人類靈魂的活動狀態，心理狀態等加以刻劃出來的一種藝術，這是一種較爲接近美與靈性的說法；還有第四種說法，把旋律當成感情的語言，是較詩歌更爲高超。音樂能達到人類的靈性，語言，文學等只能表達一般意識的感覺層。音樂是用音響來表達出人類最高的理想，精神和諧的境界狀態。還有第五種說法，認爲音樂能換取人類的感情，增強心靈的想像。

以上所說的這五點，已經把音樂是什麼，給了一個具體的範圍。至於談到音樂的美在那裏呢？音樂的美，在於它能眞正的表現出人類純眞的感情，一首音樂作品的諧和與否？速度的美的快慢。樂句的漸強，漸弱，不同的情況，給我們精神上不同的影響感受。在我們精神活動的天地中，強、弱、快、慢，諧和與否都能給予我們精神上決定性的影響。

我們知道音樂最原始的因素是曲調，節奏是音樂的靈魂，不管我們所用的僅是含有七個音的大音階，但它內在的變化，能創造出數不盡的美麗旋律，這七個音，讓全世界的大作曲家們，寫下了不朽的作品，它可以說是音樂的泉源，發掘不盡的寶藏。當然，另外還有和聲，還有不同樂器的音色變化，造成音樂的多彩，它的美又如何是語言所能形容的呢！

到底音樂的素材要表現什麼呢？我們的答案是：音樂的意識不但表現出人類的思想感情，同時也告訴我們人生的美麗境界。

萬花筒是我們都玩過的玩具，音樂的變形、統一、對比，色彩的美麗，意像的變化，與萬花筒是大同小異，惟一不同的地方，是音樂的產生，是出自偉大心靈的創造，而萬花筒不過是機械

化的玩具而已。建築的美，人體的美，大自然的美，像日出、日落、山谷、海洋等壯麗的景色，與我們看萬花筒中對比的變化是不同的，這一切都是從人類靈性的基層中，所存在的原始美。所以音樂是我們靈魂的養料，而通過聽覺，耳朶不過是工具，利用耳朶，就可以得到音樂在我們靈魂中的養料，這是音樂美的另外一面。

有時我們會覺得，自我存在的意識，與音樂的美之間，很難分辨，因爲音樂與大自然，很難有同類形的事實讓我們了解，但是在音樂純粹美中，所表現的，不是一成不變的具體觀念，而是幻想化，描寫方式性格化的、感情化的、靈性化的音樂，只能讓我們直接從他的美中去欣賞，如果我們用語言文字來表達，來解釋，來介紹，來翻譯，音樂都無能爲力。因爲音樂的美，需要從音響中去了解，這些都是人類內在靈性對音響的領悟，有共通的地方，從其中，我們才能欣賞到音樂眞正的美。我們知道，作曲是一件精神上的工作，也是心靈活動的記錄，作曲者並不是機械化的把音響搜集、排列、組織起來，而是要通過廣泛、自由的想像力與創造力，來完成一首作品，更重要的事是，如何將每首作品的特殊風格表現出，而此特殊的風格，又必需是由靈性而來，靈性的表現，又是從最崇高的意識、觀念中產生，這些也就是美與靈性的最高表現。而欣賞音樂，必需通過此一路徑，才能達成美與靈性的最高境界，因此，我們必需從根本作起。才能談到音樂在哲學上的基礎，無論心理上、生理上，有關一個和絃的音響效果，一個特殊節奏型的表現，或是二個音組合的音程，不能武斷的把它當成是表現希望、失望、快樂、傷感，通常我們都說大調

音樂是描寫快樂，小調音樂是描寫悲哀，可是巴哈寫了許多快樂的小音階音樂；舒伯特的絃樂四重奏「死與少女」是大調音樂，但却多麼傷感；這些不同音響的組合，我們都該在心靈的領域上多接觸，才真正能欣賞到音樂的每一面。一首作品是否美，是否動人，全在於音樂的感染力，而感染力的存在於否，又在於作品是否充滿了生命的活力。相反的，如果一首作品，僅僅是平庸音響的堆砌，那麼距離美的境界，也就更遠了。

人類的生活中，大家都在追求科學的文明，尋求真理、正義、和平，這種理想的境界，都是從心靈而來，由實踐而得，人生的美化，能通過音樂藝術得到，而音樂藝術的美及其靈性的活動，必得大家親身力行體驗，以不同的方法、階段去進行，都能獲得欣賞音樂的最高境地──美與靈性。

各位同學，不論你是否學音樂，都該參加有關音樂的活動，在音樂的活動中，由音樂生活中，體驗出和諧、合作等高尚的品德，更進一步去追求美與靈性的境界，享受真正美的人生。

談 節 奏

柏拉圖 (Plato) 說：節奏是有秩序的動作。

聖奧古士丁 (St. Augustine) 說：節奏是組織完好的動作。

老子說：萬物有則，道法自然。

音樂不但是一門「音響」組織與發展的學問，同時也是有動態有運行的藝術，只在運行中，音樂才有生命。

時間與空間的對比與次序，產生了節奏的形象。關於這一點，在演奏音樂時，是十分重要的。

節奏的四大因素

構成節奏的四大因素是：

（一）拍子（Beat）。

（二）步伐（Pace）。

（三）強音（Accentuation）（或語氣）。

（四）型態（Pattern）。

現在讓我分別將上面提及的四種因素，加以簡單說明。

拍子 通常拍子可以分爲兩大類，即（一）偶數拍子及（二）奇數拍子。偶數拍子可以平均爲每拍子有兩個音、四個音或八個音；而奇數拍子，則每拍子有三個音、六個音或九個音。此外，每一拍子可有五個音、四個音、七個音，這類不平均的音，通常在自由節奏中是常有的。

步伐 音樂是不斷地連續地演奏的藝術，所以在進行中的速度快慢，或是否整齊，這都與節奏中的步伐有很大的關係。在音樂字典中，意大利文 Tempo 常常是表現這類意思。所以，有些中譯文字，譯爲「時速」，這譯名實在只譯到它的表面，因爲 Tempo 相當於英文的 Time, Time 也就是時間。不僅是「時間」，而且也是「拍子」。當一拍連上另一拍，不斷地前進，這也就是「步伐」。可是步伐可快可慢，可自由可整齊，有些人走路，連走帶跳；可是軍隊進行，就不會如此。所以，不管「走」路也好，「行」路也好，如要姿態美妙，還是要對步伐下過一番工夫去研究，去體會和實習。

談　奏　節　71

音樂進行中的步伐，如果快的奏慢了，慢的奏快了，都會影響音樂的內容表現和風格。至於

步伐不齊，則如百鳥歸巢，得一個「亂」字，這是演奏音樂時應注意的一個重點。

當然，步伐欠佳，有很多因素，例如㈠不同樂器有不同發音之法，因而引致有先後參差之毛

病，㈡指揮者的預備動作及點、線、面各有不同。㈢團員之「反應」及「默契」尚未培養成熟。

這些情形可以在奏「漸慢」（Rit Riten）（Meno mosso）或「漸快」（accelerando, Piu

mosso, stringendo）時的合作情況聽出來。

簡言之，「步伐」的表現，與表情及風格，有極大的決定力。要知道，演奏樂曲而不符合該

樂曲的風格，是一次失敗的演奏，因為奏來與原曲格格不入，更遑論「神韻」與「投入」了！

強音　將旋律中的某一個音奏強一點，通常有下列各種符號：㈠sf、㈡fz、㈢∨、㈣一等等。

其實這些符號，只是將這個音奏響，是不夠的，因為奏響了而缺乏了感情等於「空矢放的」。所

以，在遇到這類強音符號的時候，我們必須將該音加入感情來奏出，不要心怯，也不要誇張，要

奏到恰到好處。感情能表達得恰到好處，就必須要有恰當的「語氣」，比如我說：請坐。如果我

用不同的強音（或重讀法）來表現，不但會有不同的感情及效果，也同時表現了我的人品修養。

因為不同的音樂，也有不同的「品性」呢！

表現不同語氣，還有種種方式，比如㈠漸強、㈡漸弱、㈢漸強後立刻弱、㈣漸弱後立刻強，

或是㈤在最強而不可能再強而停頓、㈥漸弱至最弱後結束等等，都是按照樂曲的風格及表情而決

定用那一種「語氣」來表達。所謂抑揚頓挫，也就是這種道理。

型態　節奏中的型態，是構成樂曲的骨幹，不論一首天真純樸的民歌，以至偉大的交響樂曲，對節奏型的選擇與發展，都非常重要。

當我們演奏音樂時，如果不能將正確的節奏型態奏得正確，有點像照了一面不平的鏡子之後的身影，又有點像投了一塊石子的池中漣漪，你可能說這不是更詩意嗎？不錯，也許詩意是有那麼一點，可惜這不是你的本來面目。東歪西倒的節奏型態，其實不但聽者不舒服，演奏者也不舒服。

可是「搶板」「自由速度」(Tempo Rubato) 或「散板」又如何呢？其實「散板」也有一定的進行原則。至於印度的 Ragas 節奏變化更大，可是用七拍或十二拍用分節循環，其中更將西洋音樂的「小節線」與中國音樂的「一板三眼」的原則，全部推翻。Ragas 節奏的特點，使我們演奏時，有一種特殊的感受，那就是：「在變化中至永恆」。

總言之，節奏不但是音樂的骨幹，而且也同時表現出律動與生機。其重要性與心臟跳動，與呼吸正常，別無二致。正如沒有旋律的音樂，一定缺少了靈性的內涵；沒有音色變化的音樂，只是一幅炭筆的素描，都是一種缺陷！關於音樂的功能，個人品德而潛移默化，以至影響社會的移風易俗。

藝術歌的美

一首詩，一闋詞，不只是「可吟」，更是「可唱」。唱而又加上樂器伴奏，成為「詩、畫、樂」三者溶合的藝術歌。

詩盛於唐代。絕句、律詩、樂府在章句的組織上，都各有其格律音韻之美。其後，宋代發展為長短句，節奏音調要比唐詩活潑生動得多。宋詞的唱法，在今日道教的「道觀」，還保存了一部份。我國新文藝運動興起，詩人們所發表的新詩，不必拘泥於格律。造句，則多數模擬外國語文的文法結構，所採用的形容辭，故意跳出了傳統的用語，句與句之間，糾纏不清，可不分句，也不必押韻。這類新詩，即使用新的音樂技法，如無調或人工音階等來作曲以配合其風格，到頭來還是吃力不討好。原因是難唱，難奏，難聽得懂。如你不信，可試試參加這類音樂會，包你覺得十分有刺激。萬一你感頭痛，又或不知所云，這些，恕我不負此責。

在我的歌樂作品中，我所選用的詩詞，原則上是：有感情，有意境，有音韻美，有節奏美。

我喜歡在伴奏部份，襯托着意象的描繪，要不然，何必要加上音樂呢？將原詩朗誦，豈不是更好更美？

讓我先談談「詩的感情」。

詩言志，在吟哦中流露出赤裸的感情，是真實生活的感受和反映。只有這樣，詩才可以喚起你我之間的心靈共鳴。

一首詩，如果能夠引起我情意上及心靈上的共鳴與貫通，經過多次朗誦，流連欣賞，我就會將這詩譜上曲調，配上伴奏，一曲歌曲於是誕生。

其次是「畫的意境」。

歌曲是詩、樂、畫的結合，音樂能夠描繪詩中之景象，不但可將詩的感情加強，同時也可喚起聽者有「心入其境」的感覺。

讓我在伴奏中描繪雨景，舉一些實例：在「黃昏院落」（韋瀚章詞）一曲中，我寫的是雨打芭蕉的輕雨；山旅之歌第二樂章的「昆陽雷雨」（黃瑩詩），伴奏部份開始時是遠處的雷聲，接着是狂風暴雨；在長恨歌補遺的「夜雨聞鈴腸斷聲」（韋瀚章詞）我要表達的意境是點滴淒清的夜雨，其中還夾入了一些寒意。

歌詞中如提到鐘聲、鳥鳴、柔風、雲彩，如果作曲者能夠用音樂來描繪，不但有畫的意境，

更可以將詩人的靈感，有更美的表達。

「音韻美」，「節奏美」又如何呢？

歌曲除了有感境及意境以外，詩句本身的音韻及節奏也非常重要。一首歌，除了音樂旋律，也有語言旋律。我國文字，是由單音字爲基礎。單音字作成的詩詞，音韻之平上去入與抑揚頓挫，這是音韻美。造句時由一字句以至五字句，在節奏的變化上也自成一格。這些都是我們詩詞的特色。一位作曲者假如疏忽了歌詞的音韻與節奏，不但很難將詩詞配上一串動人的旋律，更難進一步豐富的感情與無窮的韻味。因之，有音韻有節奏的詩詞，總比缺音韻缺節奏的詩詞更富音樂性。

我們作歌曲要從樂想內容的發揮、旋律運行的巧妙，歌曲曲體的完美，和聲點染的均衡，選用唱者最佳的音區，熟習各種調式的異同與變化，運用變音及運腔以增加情趣，疊句要避免呆板或硬化，各聲部之和應及對答要寫得生動，鄉土性的曲調要避免用西洋音樂的終止式等等來着手下筆，加上詩詞語音性與文藝性之結合，這也就是藝術歌獨特的本色。

總言之，文藝詩詞表達之美，鄉土語言音韻之美，音樂旋律曲折廻旋之美，伴奏描繪意境之美，民族風格親切之美，都可從美妙的藝術歌中欣賞無遺。在工業社會的機械按鈕生活中可以甦醒了人性的美。在激昂或和諧的歌聲中，隨着歌詞意境的翱翔，唱出了傾訴着無限衷情的意境與心聲。

藝術歌，何其美！

新音樂在美學上的論點

任何藝術品之成因或表現，都有其合理的與悖理的一面，作爲其組成的因素，所以對藝術作品純粹或主觀的合理解釋，都是有欠正確的。因爲任何音響的表現，任何形象的建築，構圖，色彩，都不可能用文字來介紹或再創造。那麼，一首音樂作品，一幅圖畫，一座建築物，它們本身可以不用文字解釋就能充份地表現出來。既然如此，音樂的成因，小至一首作品，一個樂章，絕不可能將之演釋爲文字，因爲藝術必須作爲人類思想、感情的各種不同的表現，只有這樣，我們才可以懂得藝術是什麼？懂得一件藝術品是什麼？

所以，假如我們想了解新音樂是什麼，我們首先就必須學習今日的思想和感情，因爲這些，都反映在新音樂裏面。

所謂新音樂，就是近世年青一代的作曲家所寫的作品，它發展的迅速，實在出乎我們意料之

外。在第一次世界大戰以後，如史特拉文斯基（Stravinsky），索恩堡（Schonberg），韋班（Webern），巴托（Bartok）及亨德蜜夫（Hindemith）等人的作品，一直至十二音列的綜合音列作品（Panserial Composition），這些作品，都是以音響的時值、音高、音色、深度、與緊湊等作因素。這些新音樂，我們可以舉出保利士（Boulez），斯托克豪孫（Stockhausen），培利奧（Berio）等人的作品，以至運用電算音機（Electronic）的方法來創作。

這些新音樂的特點及其因素有三：

㈠對於拍子有一個新的觀念。

㈡嘗試克服合理的二元論（Dualism）（如善與惡，思維與物質。）

㈢對世界觀念及情感表現成爲不武斷的，宇宙性的，以至無理性化（A—rational）及無視體化（A—perspective）。

關於拍子的變化運用，在新音樂中，是很明顯地聽到的，如史特拉文斯基（Stravinsky），巴托（Bartok）及維拉羅菩斯（Villa—Lobos）等人的複節奏（Polyrhythmic）及複小節（Polymetric）的作品，斯托克豪孫（Stockhausen）的「Zeilmasse」，保利士（Boulez）的「Structures」等都可聽到，名指揮舍爾純（Scherchen）在他的《音樂之本質》一書中，曾論及小節（Meter）是有次序的，有理性的，而節奏（Rhythm）却是千變萬化，且與音響心理有關。在有些原始的音樂中，有無頭無尾無始無終的，也有「散板」的情形，但是在新音樂中，

却頗與此類似，即超越了合理的小節觀念，變成自由自在地，絲毫不受拘束。這種拍子上的自由

解放，叫作 Achronon。 在索恩堡 (Schonberg) 的作品十九號之六首鋼琴曲中，我們可以聽

到的不單是拍子上的自由，而和聲，旋律，節奏及曲體都將之解放，音樂變成純粹自然的創作，

絕不受機械化的約束，這樣便形成藝術的第四體感覺 (4th Dimension)。我們都知道：第一體

積是線，第二體積是平面，第三體積是立體空間，但是第四體積是比較難以理解，且更難理解這

觀念對藝術的影響。

那麼，什麼是第四體積呢？讓我來作一個簡單的說明，比如我們站在露臺看看街道景色，我

們看到實物，那是立體感，這立體感，就是第三體積感。如果我們將同一街景攝入影相機後，變

成一幅照片，那就是第二體積感（即是畫面只有高和濶，沒有深度），又如果我們將同一街景用

電映機來攝影，那我們就看見人們川流不息地入鏡頭與出鏡頭。景雖一，但人物卻在變化，這變

化不能將之定型，這變化是時間的紀錄，這變化是由立體感（第三體積）的時間所造成；動的人

物，與不動的街道的關係是作不斷變形表現，這就是第四體積感。

今日的新音樂亦如是，新的樂意，與不同的樂意混在一起，構成種種形象。一首新音樂的創

作，可以寫成若干獨立的樂段，各樂段合奏時可由演奏者自由採擇各樂段次序之先後，或重覆（

即背景不動）等以表現之。這是新音樂在結構上在節奏上的一個特殊表現。

關於調性，西洋音樂自文藝復興期以後，直至今日，仍然沿用傳統的各種調式，至於理論的

根據，依照脫離不了「二元論」，即如大音階與小音階，協和與不協和，主音與屬音，和絃與旋律，和聲學與對位法等等。這些思維的方法，常常是對立的，比如說：靈魂與肉體，精神與物質，空間與時間都在宇宙間作無窮無盡的互相矛盾。這些對立式的衝突，在新音樂中將之溶化為一，將協和與不協和，主音與屬音，強拍子與弱拍子，和聲與對位，音響與靜止，大音階與小音階溶化打成一片，而成第四體積感。

那麼，以上這因素混成的結果，一個八度音程，不再是音的重覆，沒有所謂大調與小調，而成為無調音樂（Atonality）。這種音樂，音與音之間不再有固定的法則和觀點，時間就是一切，因為時間是動的不能停留的，音樂亦將如是，它是一種永恆變化，永恆在演進中的藝術。

今日我們已進入太空時代。這時代，應該說是超越了二元論思想的時代，空間與時間不再是對立，而是統一。能力與物質，變成愛因斯坦（Einstein）與柏朗克（Planck）的論爭。今日的生物學，已經將有機體（Organic）與無機體（Inorganic）統一的觀念，那麼，人類之靈魂及肉體之統一，亦同樣重要，新的科學如生物物理學（Biophysics）及心理數理學（Psycosomatics）將兩種明顯對立的科學合而為一，表現出一種新的思想方式。

繪畫自塞尙（Cezanne）以後，已經有將主觀與客觀，空間與時間合而為一的趨向。建築亦是如此，內部結構與外觀，不同顏色之牆壁，曲線與直線的綜合都在向「統一性」上努力。所以，新音樂亦復如是，它將「合理的」與「悖理的」混凝，而產生一種綜合理性的作品。所以，

它不但不是「非人性」，而且是「超人性」的藝術品，這新音樂不能說它是美或醜，因為美與醜祇是二元論的說法而已，在第四體積中現已超出二元論的範圍，那末它當然也超越了美與醜。進一步，美與醜之間，却是互相「相因相成」，而變成人類的靈性（Spiritual）的凝結化與具體化而不再是抽象化，它是一種透明純靜無瑕的境界，這就是今日的新音樂在美學上的論點。

音樂教室心理

㈩守時、紀律與責任感

㈠教育心理引言

教育心理學的目的，是協助教師對教學及它的進行有「更佳的了解」。所謂更佳的了解，是指在教學過程中，有更廣大、更深入及更有效的知識來教學。因為教育是「百年樹人」的長遠工作。這份工作是要有耐心、恒心去做，而且對整個社會的影響是悠久的。

教育心理學的另一目的，是使教師明白在教育學，特別是音樂教育，對一些偏激的或似是而非的錯誤觀念有所認識與改正。例如：「明星制度」，或是「過份注重比賽的優勝」等等問題的認識與了解，這些問題用什麼原則與方法，才能處理得恰當。

在教學過程中，「學生」、「學習進度」、「學習環境」，三者都非常重要。假如有些學生學習音樂是由於一時的好奇心，或是隨便加入；那，教師必須在上課之前，要清楚學生學習的動機和目的，否則在若干時日以後，才發現這學生不適宜更或不能學習音樂的話，在教師及學生本身而言，都是一種無可補償的損失，那就是：「浪費了時間」。有關「學習的進度」，則以課程的編排及教材的選擇爲其重要的因素。至於學習環境，則因人、因時、因地而異，教師必須善於安排及運用，才可以獲得教學上的進度與效率。

正如一位駕駛汽車者了解他所駕駛的車輛，一位演奏者了解他所演奏的樂器，更佳的了解。

一位良好的教師，也就必須了解他所教的每一位學生。不同年齡，不同性別，不同個性的學生，如何去了解他或她們呢？我們不但要因材施教，更要發展學生的良知，培養學生合理而正確的偏好，這些在在都需教師有充實的學識和對學生有深入而又有愛心的了解。

(二)行為之來由

人類的行為，乃由個人的內在或外在力所影響而產生。比如我們生理上或心理上的需要，如冀求、憂慮、興趣、內疚等等情緒，就是由內在的力的牽引而發生某一種行為。外在力所產生的行為，則如社會的需要，獎賞條例，突發事件發生的危險與震驚，或是大眾一致的祈求等願望等等皆是。有時我們很難將內在力與外在力截然分開，因為兩者皆能直接決定我們的行為。

基於需求而產生的行為，最基本的是「身體生存的需要」——食物、水、陽光、空氣；這些都是身體生存必需，以避免生理上的窒礙與危險。進一步的需要是：「自我安全感」；再進一步就是「情愛」。父母與子女之愛，兄弟之愛，夫婦之愛，以至對天地大自然萬物之愛。

以上提及的行為，都是與生俱來的。其結果是：生命得以延續，文明得以進展，文化得以發揚，藝術得以創新。

除了上面所說的行為以外，「自尊」及「自視」，亦可能是由外在力而產生。自尊或自視（

不論太高或太低），可影響到「自我認識」。通常一個驕傲的人可能同時是一個有自卑感極強的人。

總言之，行為是從一個人的思想、感覺、情緒及動作而來，由內在力所產生受外在力所影響。所以，除了個人的自我修養以外，環境的因素，可以決定外在力的來源。孟母擇鄰三遷的故事，證明先賢孟夫子的母親，實在是一位十分懂得教育心理的賢母呢！

(三)學生之成長過程

在教師的心目中，學生們總是一羣天眞未泯的少年，殊不知在歲月消逝中，他們會漸漸地成長。這是生理上的、心理上的以至感情上的成長。在成長的過程中，他們不斷地對新的事物發生興趣；這些興趣因年齡的增長也隨時令轉換。事實上，他們生活的接觸面也在換。例如有些少年喜歡體育、球類、戶外活動、童子軍、舞蹈班、閱讀小說、加入合唱團、聽音樂會、看電視等等，樣樣都喜愛，件件都想學。在少年成長過程中，如果能做到發展他們的音樂才能而又不妨礙他們的學業與對其他活動的興趣，作為一位音樂導師，實在是一樁不容易的事。其中最主要的關鍵，是每日作息時間的妥善分配與運用，要有原則去做才不會變成呆板。

對初學音樂的學生而言，成長的過程是緩慢的也是累積的。多少形象，多少符號，多少音響，

他們都全然從未經歷過。教師必須集中精神以極大的耐心去啟發他們。不但使他們明瞭、了解、緊記，而且要將互相間之關係加以活用。這種按部就班的教導，一定會日有所進。同時更要配合學生在心理上及生理上的成長，使他們真正喜愛音樂，了解音樂，欣賞音樂。那，作為教師的人，也就分享了這種愉快的教學成果。當你上課時感覺到時間不夠用，好像很快就教完了一課的時候，也就是這種狀態。

㈣學生與家庭之關係

家庭（不是學校）乃是兒童第一次接觸到教育的地方；一個人從嬰孩到成年，都與家庭教育息息相關。一個兒童假若他的父母早年棄世而成孤兒，或是父親或母親其中一員去世，都會對這兒童的心理有很大的影響，這也是今日社會產生「問題兒童」的主因。因為這類兒童所渴望的是「安全感與愛」。他們由於孤獨，被棄所引起的心理狀態，常常會作出反叛性及不合作不信任的行為。加上由於要保護自己，在情緒的反應上是非常敏感的。對待這類兒童，教師要以溫和的態度，親切的說話，加上無窮的愛心與耐力，並且要有一段相當長的時間與他相處，方有可能將之引入教育的正軌。

另外一個因素是兒童的行為決定於家庭的文化背景。在社會中，每一個人的態度、行為一部份是由於個別的修養；同時另一部份是文化背景，一個中國人的文化背景與一個外國人的文化背

景，一定有所不同。主要的原因是文化傳統，宗教信仰，風俗習慣以至人生態度，倫理觀念都有所不同。家庭的環境給予兒童在心理上及生活上的影響是在潛移默化中養成的。中國人注重「身教」，也就是這道理。所以，我們若不了解兒童的家庭情況而將學校的教育硬性施諸兒童身上；那麼，不少的誤解與衝突一定會發生。

(五)學生與同學間之相互影響

當一個人獨居一室，會產生寂寞空虛的感覺，又或我們與陌生人在一起的時候，也會產生一種落寞的感覺。所以羣居生活，是人類和諧相處的自然結果。

其實空虛的感覺，只是一種憂慮感覺的變相，也是一種與別人隔離的恐懼心理。在關心別人，別人也一樣關心你的相互關係中，這種空虛感覺自然會消失，在今日的社會，羣居生活之互相合作與倚賴是必然的事，我們日常生活的衣、食、住、行；無一不靠別人的勞心或勞力而有所運行。文化生活也是如此。其間關係之密切，影響之巨大，是無法估計的。

童年時期需要父母的愛護、供應、教養、指導以至逐漸成熟。但是到了少年期與青年期，他們會顯露出獨立的思想，故意不再需要長者的指引與訓誨，在這種心理狀態中的青少年，多數是受了與他們年齡相近的人，發生了相互間的影響。我國在傳統上注意「交友」，所謂：「益者三友，損者三友。」亦即是青年人在一同學習一同工作中，所能受到的影響。這種串連在一起的生

活，在積極的意義來說，可以做到榮辱與共，休戚相關，有大我而無小我，發揮團隊精神，換句話說，也就是：「生活在互相照顧及互相分享的偉大友情之中。」

(六)情緒健康及問題行為

教學上的挫折或失敗，有很多因素。其中之一，就是少年學生出現一些「問題行為」。這些行為，有些是無心，下意識的；有些也會是故意的。

不合作，不回答問題，考試作弊，不留心聽講，與鄰座同學談話，極端害羞、失落、沮喪，人在心不在的夢遊狀態等等行為，都會使合班同學受到困擾而教學進度也因之受阻。這些行為，正是嚴重的「情緒病」的結果。

我們生存在這有競爭性的，挑戰性的繁忙社會生活中，我們的情緒總不免受到了大小不同的挑戰與壓力。這類情緒如果不加以疏導，不加以轉移或昇華，即可能產生出一種輕微的激動情緒狀態。心理學者將之分別為正常的及不正常的心理狀態。其實這些看來是對立的或截然不同的分類，都不是絕對的，而是相對程度的。比方說，喜愛音樂的人欣賞音樂是正常的，但是晝夜不分去欣賞音樂，這種過度狂熱却是不正常的。今天更有些人為了高級音響器材而聽音樂。換句話說，也就是欣賞器材的性能，並不是欣賞音樂本身的美，這也可以說是一種不正常的變態心理。

有些教師在教學時碰到有問題行為的學生時，或會用責罰的方式去處理。責罰雖然可以收到

阻嚇一時的功效，但是對學習的情緒健康和學生本質的改進，是毫無作用的。

因之，我們就要研究一下「情緒健康」的實質。假如我們在情緒上能感化學生，使學生的情緒能夠健康正常；那麼，上面所說的一大堆由心理上所引起的毛病而導致有「問題行為」，都會有很大的幫助和改進。下面我抄錄一些諺語，如果教師與學生都能夠躬躬親力行，必可到達情緒健康的境地。由於教師以身作則，學生也必會受到良好的感染，一切困擾心理也必會一掃而空。

(一)要自己快樂，先要使人快樂。

(二)勿生活在懷疑與恐懼中，浪費生命。

(三)對人而發怒，是為他人之過失而罰己。

(四)嫉妬的由來，乃自愛太多。

(五)以責人之心責己，以恕己之心恕人。

當然，上面諺語所談到的原則及意境，不是一朝一夕可以做到。不過，假如我們同意培養「健康情緒」是必須的也是十分重要的，那麼在教學上在個人修養上如果能有恆心，假以時日必定日有所進，何況音樂教育不但是怡情悅性更是「化民成俗」呢！

此外，做人也好，做一位音樂教師也好，如果在生活中能夠培養一些幽默感來代替呆板的教條，當會春風化雨。在生活情趣中也會平添不少韻事，這才是人生。

㈦智能不同之學生及其學習進度

學生的智能，基本上是因人而異，加上後天性的環境不同，個人的學習進度有時會發現差距很大，同一類的樂器演奏技術的傳授，同一教師也同一的教授法，各學生之進度也會有明顯的差異。原因是：「學習是一種新經驗的不斷嘗試」。不論嘗試後的失敗或成功，都會因時、地之影響而有所不同。在這種情形下，教師必須對學生多作含有鼓勵性的說明及有建設性的解釋。同時更須注意一件事，即使是你認為是最好的一種教學方法，對甲學生也許很有成效，可是對乙學生就不一定會有預期的效果。因為每一位學生的智能固各有不同。結論是：「教學法因人而異」。

這是我們做教師的應該注意的事。

有時候，學生將某種技術很快就學到，同時也會很快就忘記。另一些學生則在學習過程中比較艱難地學會，可是當他學會之後，卻一輩子也不會忘記。所以做教師的應該對每一種技術及學識，史的發展，樂器的構造等等基本問題應有透澈及正確的了解。只有這樣，才可以因才施教，造就人材。

課程選擇及編排之快速或緩慢，亦應有一定的設計及進度的程序。進度太慢，會影響學生的學習熱情；倘若進度太速，則學生在體力及心理上會有太重的負荷！明智的教師，應服膺孔子所說：「中庸之道，其庶幾乎」。

(八)教室秩序、家課及測驗

教育心理學者發現：「學習的動機是根源於學習的態度，而學習的態度，則大部份由學生整體的正常化及標準化為依歸。」假如全班學生對所學習的科目，或所研討的問題能夠接受及有所認識的話，他們對這科目也就發生了興趣，並且覺得很值得學。這樣，所謂「教室秩序」這個問題，也就得到答案。

無可置疑，我們的學生都有同一的動機，那就是「學習音樂」。或者他們要學唱歌，要學習演奏一種他喜愛的樂器。在這種情況下，作教師的只要有方法提起他們的「向學好奇心」，增加他們在學習過程中的興趣；教室秩序及教學進行都一定會正常。因為集體學習有一個好處，那就是互相間之研究與討論。通過了討論，各學生之間也就有了交換學業知識的途徑，使學習過程更為新鮮，生動與有趣味。因為有某些演奏上技術的問題，通過了大家的討論，會感到所謂「困難」，更容易去了解真相，才去克服它和較容易學到它。

可是，集體授課也存在一些缺點。例如：有些學生會壟斷或爭取發言權；有時也會提出一些似是而非的問題，甚至故作驚人之舉以圖引起教師的注意，以致引起其他同學之困擾及反感。教師遇到此種情形，必須及時加以制止，以免浪費時間及誤導問題，並應將該課之原來主題，重新納回正軌。

「家課」是決定技術及音樂修養的進度主要原因之一。教師授課時，㈠先將本課的內容加以詳細的分析及提示學習重點，如困難的樂句，變化多端的節奏型，不尋常的指法如何去克服等。㈡將課程示範演奏後，有關該樂曲的詮釋法如：分句、力度、速度、發音、和聲及結構作一扼要的指導，以便學生作正確的改正，及分辨出正確風格的演釋。其他事情，則應由學生自己去努力了。

至於每首樂曲用多少時間去練習？每日分多少次去練習？不同的樂曲怎樣運用不同的方法去練習才可以有預期的進度呢？教師必須負起這種設計及推動。因為教師有責任教學生如何去練習，使學生進度能如期獲益，甚至事半功倍。

有時，在合班授課若干時期後，或是個別授課若干時期後，舉行一次測驗或試奏會或學生演奏會是必須的。這類活動有兩種好處。㈠使學生能夠有表現力，出臺經驗及比較優劣的機會。㈡教師自己可以檢討一下，在這段日子中，到底教了多少課程，學生能夠接受的又有多少。當然，測驗與考試不同，前者有溫故而知新的性質，而後者則是分數及等級的評定。

㈨趣味性與技術性及教材之選擇

每一種樂器的教材，真是琳瑯滿目。各國出版不同的版本。同一教材甚至有十種以上的版本。謹慎選擇良好而又合用的版本以作教材，是教師應有的責任。

通常教材可以分爲趣味性與技術性兩種。當然，較高級程度的教材更富有學術性。對一位初入門的音樂學生而言，當我們選擇教材時，應該兩者兼顧。因爲如果所選的教材太過注重技術的訓練，由於呆板及機械化，會引不起學生的學習興趣。但是反過來說，只注重趣味而缺乏基本技術的訓練及培養，則又不能打下好的基礎。所以，如果能夠趣味性與技術性兼顧的話，那該是一本良好的教材。

(十)守時、紀律與責任感

音樂是時間的藝術。學習音樂的人，在他的潛意識中，對時間觀念會特別注重的。在合班授課的情況下，守時是第一件要注意的事。

其實，如果大家對時間觀念重視，那麼，在教學進行中，會有一個好的開始。守時的基本原則是：「要你去控制時間，不要讓時間去控制你」。

在合班授課時，紀律是必須的。但是一個有責任感的人，他才會守紀律。也即是說，只要我們先培養學生具有責任感，課室紀律，也一定因之而上軌道。

假若我們再伸引下去，則是：能守紀律的人，必有責任感；有責任感的人，才有向學與事業的雄心；古今中外，對社會國家民族有貢獻的人，其成功的基本原則之一，一定是如此。

諺云：「一寸光陰一寸金」，眞是說得不錯。

和聲知識

和聲學坊間教本甚多，此文不擬以教本方式寫出。且和聲學非徒託空言，便可學成，必須多寫練習，多分析名家作品，方可略窺門徑。正如游泳，如將「泳術入門」一類書籍，背至爛熟，而事先並不作練習，跳入水中，必溺無疑。明乎此，則習和聲，必先窮其理，繼而研究其用法，再而研究同一素材各大名家之用法，互相參證，然後引為己用，則庶乎近矣。

西洋音樂的作曲技術，可分兩個觀點，一個是旋律的發展與組織，從這觀點所申引出來的技術，我們叫做對位法。另一個觀點是音與另一音或一羣音之組合與進行，我們叫做和聲學，本文所研究的是和聲學，至於對位法，如日後有機緣，當另文研究。

學習和聲學的事前準備工作，我認為最重要的事，是先將音程的知識有了透澈的了解，如音程的度數、種類、轉位、協和與不協和的界說等都要練得爛熟。關於這些材料，在《音樂藝術》一至

十二期都有詳盡的解說，各位可以隨時參考與練習，恕我不再覆述，不過其中有關「不協和音程」的解說，我卻有點補充，扼要地說：「不協和音程可分為三大類，甲、二度或七度，乙、增四度或減五度。丙、此外各種增減音程」。關於二度或七度，則大七度及小二度更為不協和，這些音程的「不協和張力」是最大的，至於小七度或大二度，則它們的不協和張力較為緩和。乙種的增四度或減五度，雖名稱不同，但是它們的實際距離卻是一樣，（例如C音到F升，與C音到G降，二者皆為六個半音。當然它們的處理方法是截然不同，增四度外向級進，而減五度則是內向級進，因之，牽連到兩種音程進行的結果是到了不同的調上，前者到G調至後者卻到了Db調。

至於丙種所提及的音程，很多是似是而非的不協和音程，也可以說是「虛偽的不協和音程」。例如C音到E升音是增三度，C音到F音是純四度，而E升與下在十二平律的原則下，是同音異名而已，沒有理由說純四度音程協和，而說增三度音程不協和的。他如增五度音程之與小六度音程，增六度音程之與小七度音程，亦皆類此。

在傳統的和聲學中，運用音程而構成和絃的基本法則是：「三度音程的互疊」，例如在一個大三度音程的上方疊上一個小三度音程就是「大三和絃」；在大三度音程上方再疊上另一個大三度音程，就是增三和絃；在小三度音程的上方疊上一個大三度，就是「小三和絃」；在小三度音程的上方再疊上另一個小三度音程，就是「減三和絃」。

可是如果我們根據前面所講過的不協和音程的三種分類法，加上在傳統和聲學中和絃構成的

原則，在現代的音樂中，常常將二者混合應用，結果，我們可以有六種不同力度的和絃。第一種是「三個協和音程」；第二種是「兩個協和音程加上一個張力不大的不協和音程」；第三種是「一個協和音程加上兩個張力不大的不協和音程」；第四種是「兩個協和音程加上一個張力大的不協和音程各一個」；第五種是協和音程，張力大的，及張力小的不協和音程加上兩個張力大的不協和音程」。這六種音程結構的原則，可以將我們在和聲運用上的力度和色彩，全部表現了出來。

此外，學者對於和聲音程及旋律音程二者之間的區別，也常常會疏忽。前者是兩個音在同一時間內響起來而構成和絃的一部份，而後者卻是兩個音先後依次響起來而構成了旋律的一部份。

當音程已非常熟悉後，我們要進一步研究關於音階（Scale），調式（Mode），調（Key）及調性（Tonality）等等知識。

音階 是一連串上行或下行的樂音，它的來源，可以分爲習俗相沿或泛音系列的兩種說法，前者是音樂發展中，大家沿用的旋律，將它整理歸納，便是原始的音階。後者，卻以音響學爲基礎，在同一基音內，將它的泛音一排列起來，便是一個音階。泛音圖表中，我們不但可以看出音階之形成，同時更看出和聲學之形成及其發展，這一圖表，對音樂本身，可以說是非常重要，因爲音響組合的研究，各樂派在音樂史上的發展，都與它有關。

音階可以分爲大音階和小音階，小音階又可再分爲旋律的，和聲的或自然的三種，但是除了

上述的以外，音階的種類實在多得很，比如五音音階。這類音階寫成的音樂，中國很多，但是蘇格蘭，或美洲的民歌也常常發現。吉卡賽音階則是東歐民族常用，這些音樂，都是我們常常聽到的。此外，尚有古代希臘人所常用的音階，後來被基督教會所採用而演變成爲寺院音階，這些音階在傳統上不稱呼它們爲音階而改稱「調式」。調式，雖然是起源於希臘而且用希臘名，但是其中有若干個調式，却是我們中國音樂所常用的，究其原因，這些調式的音樂，是經由新疆傳到中原而被漢族所接受的緣故。這些調式有一個共通的特點，那就是沒有半音階的進行的。

因爲每一種調式或音階，都有它本身的特點，所以，根據不同的調式而構成的旋律，當然也表現出不同的獨特的風格，這一點，我們必須要明瞭而且要特別加以注意，本來中國音樂的調式很多，他日當爲專文詳述。

調之所以成立，純以其主音的出發點爲基礎，通常我們都知道由一個升號至七個升號，或由一個降號至七個降號的調及它們的調號，可是如果僅僅具有這些知識，對於調的認識和它們的推算與互相間的關係，還是不夠的，我以爲我們應該熟悉由一個升號的調以至十二個升號的調，由一個降號的調以至十二個降號的調，這種「五度相生，相還爲宮的次序，我們稱它做「五度圓週」，這與我們中國古代的求律法：「三分損一，三分益一，相還爲宮」的原理，不謀而合。

調，是以某一音爲主，所以常稱呼這個爲主的音做某調，這個爲首的音，通常叫做主音或終結音（Final）。但是調性則是除了以某一音爲主以外，必須有其他的音來襯托或影響才可以建立

起來。比方說，我們聽見單獨的一個C音，我們很難加以武斷這就是C調，但是在C音的前後，彈個G音或F音或其他的音，而最後則停在C音，這樣，C調就被認識與接受，那麼C調的調性也就建立起來。反過來說，假如我們任何一個音起，這音不再重覆運用，換句話說，絕不強調某一音爲主，那麼這種音樂我們就稱它做「無調性」的音樂。有些音樂，採用兩種不同的調性而同時進行，這就是所謂「多調性音樂」。這種處理法，現代作曲家常常採用。我亦經驗過用兩種不同的調式以改編中國民歌，「草原之歌」的第二聲部，我就是用這原則來寫，原曲可參看《名歌選輯》。

至於現代作曲家所用的音階，除上述各種款式以外，則有印象樂派大師德布西所倡用之全音音階。

此音階共有六個音，而各度間之距離都是一個全音，故名。此外，尙有車利甫寧（Tche-repnin）所提倡的九音音階，在今日的法國音樂中，也可常常聽到。

當音程、音階、調號、調、調式、調性等等已熟習之後，在學和聲之前，我以爲還要加上兩種訓練，其一是：「精神上的聽覺」，換句話來說，就是：「用眼來聽」。另一件事是：「基本節奏學」之訓練與培養。

爲什麼學習和聲學以前，要有這些訓練呢？理由很簡單，和聲學並不是「紙上談兵」的科目，必須你要用耳來聽，用手來寫，用眼來看，三者合而爲一，方可致用。不然，連自己寫出來

的一個和絃效果如何都不曉得，那真是「讀死書」之流，食古不化，離題萬丈了！至於節奏學之

訓練，與旋律的構成有莫大之關係。我們的創作，絕不可能全部都是「平和絃」，而須有動聽而

有感情的旋律在其中，旋律的型態，不能全部倚靠音程關係，而必須用恰當的節奏來表現，是

以節奏學非精通不可。此外，各聲部相互間之節奏活動及和聲轉換與節奏之關係也是非常重要

的。

　如何才可以訓練得到「用眼來聽」的技能呢？最先，我們還是默音（默譜）着手，我們先聽

一個聲部的旋律，將之正確地記在譜上，或將我們熟習的歌曲（已經唱熟背熟的歌曲），隨時默

在譜上以資練習。然後進而兩部、三部，以至四部。這種訓練的過程是：：聽覺、觸覺與視覺。聽

覺是聽音，觸覺是在記譜，視覺是在看看記出來的譜是否與所聽到的互相符合。如果，我對這些

課程下過嚴格的訓練，那麼很容易就學到「用眼來聽」了。因為：：

默　譜是：：聽覺　觸覺　視覺（實際上的）。

用眼來聽是：：視覺　（觸覺）　聽覺（想像中的）。

通過了這種訓練，我們就有了「用眼來聽」的能力。那就是當我們看見樂譜時，樂譜中的每

一個音以至各音間加起來的和聲總效果，或是各種不同和絃在音響上的型態，都在我們腦海中，

想像中，一一清晰而準確地出現。當然，這些在想像中出現的音，在實際聽覺上是不存在的。

所以，當我們在作曲也好，寫和聲練習也好，必須運用「精神上的聽覺」來寫作。曲成，然

後你往鋼琴上彈彈，看看你在想像中的音響，是否與你在琴上彈出的一樣。正如你創作管絃樂時，不可能邀請一個交響樂團坐在你身旁，你寫一個音，他們彈一個音的，如果真的這樣做，那真是笑天下之大話了！那末，世間的管絃樂曲，偉大的交響曲是怎樣寫成的呢？答案就是——「通過精神上的聽覺」來寫的，同時也是積累了無數的聽覺訓練與經驗而寫成的。

「用眼來聽」，那真是演奏者的本份之事。舉例來說，作為一個指揮者，當他在未曾和樂團或合唱團練習以前，他在家中必定預先細「讀」總譜，他在總譜中，找出每一件樂器的旋律與節奏，同時也在找出整個樂團的和聲共鳴效果，力度的強弱，速度的快慢，音色的對比與混合，漸強漸弱的處理等；這些，都在精神上的聽覺中一一找到確實的音響。而在練習時，不但在演奏中的樂音要聽到，同時，跟着的後一小節是什麼音響，他也應該根據「用眼來聽」的原則來預先同時知道。這種能力，是不可缺少的，不然，每一主題每樂句的進入是無法提示與控制。「用眼來聽」至此程度，我們在演奏第一小節的音樂時，我們的眼睛已看清楚了第二小節的音樂是什麼。換言之，我們在演奏第一小節的音樂時，腦中要同時做兩件事，一件是演奏，另一件是接着的樂音先用眼來記憶。只有這樣，才可以完善的演奏，同時也大大加強了我們演奏新譜的能力。

至於節奏學是多采多姿的，在此前言中，委實無法加以詳細紋述，Hinde-mith 先生有一本關於節奏學的書，叫做《音樂家之基本訓練》，各位有志於增強節奏學的修養，可在此書找到滿意的答案。此外，瑞士、日內瓦音樂院已故之名教授達高勞士（Emile Jaques

Dalcrose），畢生致力於其所提倡之「綜合節奏學」（Eurhythmics），此門科目包括：㈠節奏進行（動態），㈡視唱練習及㈢即興彈奏。此科目應為學音樂的學生必須努力以赴的基本功課。

「和絃」在傳統的和聲學中而言，是由「三度音程互疊」而成，結果我們可有三和絃、七和絃、九和絃、十一和絃、十三和絃等等。這些三、七、九、十一、十三等等數字，在初習和聲學者的腦海中常常有些不大了然的印象。因為三和絃有三個不同的音組成了一個和絃，而七和絃的「七」字，却並不是說由七個不同的音組成了一個和絃，其次，我們這一堆數字中，有三、七、九、十一、十三等等數字，那末為什麼「五」字不見了？其他如二、四、六、八、十等等數字又如何？這些問題，常常給初學者一個困擾。

原來和絃的三度互疊，它的基礎音我們叫作根音，由根音數上一個五度音程的音叫作「五音」，這樣，我們就構成了三和絃，此後，再由五音三度疊上一個音，這個音由根音數上，是七度音程，所以我們叫作七和絃，這個七和絃，只有四個音，並不是有七個音，所以，九和絃只有五個音，十一和絃有六個音，十三和絃有七個音，這七個音，包括了音階全部的音。

這些和絃可在任何大小調的任何一個音上建築起來，為了有所分別起見，通常是用羅馬字I至Ⅶ以代表音階由一至七的各級上的音。

三和絃在聽覺上是可分為四大類：㈠大三和絃，㈡小三和絃，㈢增三和絃，㈣減三和絃，這

些名稱的由來，是因為大三和絃有大三度音程和純五度音程，小三和絃有小三度音程和純五度音程，增三和絃是含有大三度音程和增五度音程，減三和絃是含有小三度音程和減五度音程。大三和絃和小三和絃是協和的和絃，增三和絃與減三和絃是屬於不協和的和絃，在下例中，我們除了看到各音間的音程關係以外，應該在鋼琴上作多次彈奏，傾聽各種三和絃的不同音響一齊加起來的效果，再繼續多彈幾遍，直至在聽覺可分辨出這些和絃的效果來。

假如我們已可將大、小、增、減各類三和絃的音響效果記憶與分辨，我們就該進一步，將大調小調上各種三和絃在那一級上是屬於某種性質，牢記起來，以便日後運用，讓我們用「分析與歸納」的方法，可得下面結果：

大調：

　大三和絃在 I、IV、V 各級上。

　小三和絃在 II、III、VI 各級上。

　減三和絃在 VII 級上。

小調：

　大三和絃在 V、VI 各級上。

　小三和絃在 I、IV 各級上。

　增三和絃在 III 級上。

　減三和絃在 II、VII 各級上。

當我們知道了和絃的結構方式以後，進一步我們不但應該知道各種和絃的音響效果，而且我們要勤加練習，務使各調上任何一級上的任何一和絃，很容易寫出來，比方說，C 大調的一級和絃是 C、E、G、B；B 大調的四級和絃是 E，升 G、B；升 D 小調的五級和絃是升 A，重升 C 升 E。

當然，七和絃、九和絃，以至十一和絃等等亦應一一熟悉，只有這樣，才可以對和絃熟悉，進一

步運用和絃。

運用和絃，是非常重要的，但是用起和絃來，並非一個已足，而是一連串的各種不同和絃將它們連接起來。在連接和絃時，通常我們要注意五個原則，㈠各和絃間在連結上的關係。㈡在什麼情形下可以更換和絃。㈢和絃與節奏的關係。㈣和絃與旋律的關係。㈤不協和和絃與協和和絃的處理。現在分別在下面作一個簡單的說明。

各和絃間之關係，以三和絃言，我們可以歸納出三種情形：

㈠兩個和絃有一個音相同的（如C調一級和絃是C、E、G，四級和絃是F、A、C，兩個和絃大家都有C音）。這種關係我們習慣叫它們做「上四落五」，或是「上五落四」，所謂「上四落五」，即是說，兩和絃的根音距離，是數上一個四度音程，或數下一個五度音程，至於「上五落四」，亦即是說兩個不同的和絃之根音，是數上一個五度音音程或是數下一個四度音程。凡是「上四落五」的和絃連接法，它們的效果是鮮明而有力的，而「上五落四」卻是安靜而穩定的。

㈡兩個和絃有兩個音相同的（如C調一級和絃是C、E、G，三級和絃是E、G、B，兩個和絃，大家都有E音及G音）。這種和絃連結法，通常都是採用「下行三度」音程的，如：I、VI、IV、II、VII、V等，孟德爾松在他的作品「仲夏夜之夢」中的夜曲中開始第一樂段就用這種和絃連結法，它的甜美與溫柔，寧靜與神秘，全是和絃色彩所表現。至於「上行三度」的和

絃連結法，是比較少用，這類和絃關係，我們稱之為「三度關係」。

（丙）兩個和絃沒有一個音相同的。（如C調之一級和絃C、E、G；二級和絃D、F、A）。

兩個和絃的音既然全不相同，那麼它們之間的變化亦是互大的，「變化」大，「不同點」多，處理這類關係的和絃，我們得特別提心吊膽，否則，一定錯誤百出，這種和絃連結的關係，我們稱之為「二度關係」。因為兩個和絃的根音，是距離一個「二度音程」的緣故。

我們既已在原則上明瞭各絃的連結關係，那麼在什麼情形下可以換和絃？通常我們換和絃，都是與旋律有關，而旋律的構成，却與小節有關，比如說，一首進行曲是四拍子，一首圓舞曲是三拍子。關於進行曲，如果要換和絃，可以每一小節開始，或是在每一小節的第三拍，千萬不可在小節的第二拍更換和絃，因為這種辦法，可以做成聽覺上對小節的混亂。這種情形，我們有一個術語，叫做「和聲的節奏」。意思即是說，我們更換和絃，應該按照樂曲拍子的強弱來換。

和絃與節奏又有什麼關聯呢？首先我們要分辨「拍子」與節奏之不同定義，拍子是一首樂曲進行的基本骨幹，而節奏則是旋律的本身形態（Contour）。我們在樂曲中，常常很容易聽到樂句的重覆，模仿。這些重覆或模仿，都與節奏型有關，換言之，和絃的轉換要與旋律上所表現的節奏型態互相吻合。

一個美麗而動人的旋律，不一定要變換很多不同的和絃的。關於旋律，我們可以分為兩大類型，一是：「和絃持續而旋律跳動的」，這些旋律，多是屬於奏鳴曲、交響曲的第一主題（如貝

多芬鋼琴奏鳴曲第一首及第五首便是一例）。另一是和絃轉換頻頻的，這多數在慢板的歌唱式樂章聽到，這個理由很簡單，因爲慢而徐緩的旋律，如不加強在和聲上的變化，很容易便流於單調與乏味了。

至於「不協和和絃」與「協和和絃」之間的關係與處理，是一個較複雜而微妙關係的學問。協和和絃與不協和和絃在表面上看來，好像是兩種對立的東西，正如二元論之善與惡，美與醜一樣，誓不兩立。但是其實，這不過是一種互相比較的名稱而已。一個協和的和絃，通常是指大三和絃或是小三和絃。此外，一切如減三和絃，增三和絃，以至各種七和絃，九和絃，十一和絃，十三和絃，及各種變和絃，通通都叫做不協和和絃。在傳統的和聲學中，凡是不協和的和絃，必須將它導至任何一個協和的和絃，在情感上或心理上，不協和和絃的音響效果，是代表惡與醜，鬥爭與不安的一面，而協和的和絃，代表善與美，和平與寧靜。這種分類法，在古典樂派以至浪漫樂派的作品中，是很常見的手法。

在上文我已經提及過，「協和」與「不協和」不過是一個互相比較的名稱，因爲在有些有和聲訓練的耳朵中認爲不協和的和絃，在有些未曾習慣聽和聲的耳朵中卻認爲協和甚至無所謂協和與不協和。一個不協和和絃在十八世紀中認爲是「魔鬼」的，在廿世紀中卻認爲是「天使」呢。

貝多芬在他的第一交響曲第一樂章故意用一個第一度上的小七和絃開始，首次演出，就遭受

到當時權威的音樂批評者作風暴式的攻擊，但是這個和絃的效果，在今日我們聽起來不但毫不足怪，而且還相當悅耳呢！從這事實看來，和絃就變成不是以協和或不協和來分別，而是以「構造簡單」與「構造複雜」作分別。今日的作曲家、理論家在和絃的結構方面，都曾下過不少功夫，如「加六度的和絃」，是法國印象大師德布西所提倡的，在他的歌劇「比利士與米厘姍」（Pel-leas et Melisande），鋼琴序曲「幻象」，等作品中，很自由地採用，這個加上去的音在作用上來說，不過是一個沒有解決的倚音，可是當把這個音加入了一個和絃以後，馬上使和絃本身的色彩改變，發出了一種芬芳的氣息，而這個音卻又不是憑空捏造的，它是同一個基音的泛音系列而來。其實這種加六度音的辦法，老早拉譟（Rameau）便已應用，後來蕭邦，華格納都常常應用，不過到了德布西及拉維爾的手中以後才大量加以採用。

德布西與拉維爾，不但在三和絃上加六度，他們在屬七和絃以至九和絃上照樣加六度音，這些傑出的和絃效果，使現代的音樂加上了多采多姿的風韻。

抑尤有進者，德布西不但廣泛地採用加六度音作為和絃的彩色，他更喜歡用加上由根音數上一個增四度音程的音，這個音是由泛音列的第十一泛音而來，用這種方法，同時加上了前面所說的加六度音，我們的大三和絃（C、E、G），可變成了C、E、G、A、升F等五個音所構成的一個新的和絃，這個和絃效果如何，各位可在鋼琴上找一找，最好用開離位置來編配而將升F音放在最高，由低音部數上去，不妨是C、G、E、A、升F。這麼一來，就證明了和絃無所謂「

「協和」與「不協和」了。

七和絃　在前文已經提及，七和絃並不是由七個音組成，而是由四個音作三度音程的互疊而成。在傳統的規則中，凡七和絃都是不協和的和絃，所以必須將構成七和絃的最頂的一個音（亦即是由根音數上七度音程的那一個音）在前面和絃的同一聲部出現，這種處理法，叫作「預備」，而這一個「頂音」亦規定了級進下行至後一個和絃，這種進行，叫作解決（Resolution）。這種解決式的和絃進行，通常是採用「上四落五」的方式來處理。不過，這些所謂「預備」，解決與不解決，要用就用便是了。其實預備與解決這套論調，不過是抄襲十六世紀對位法的「留音」的處理原則，加以進一步的運用而已。

七和絃通常我們分爲四大類來研究，㈠屬七和絃，㈡副七和絃，㈢副屬七和絃，㈣減七和絃。

茲分別研究如下：

（一）**屬七和絃**

音階第五度上的音叫做屬音，由屬音作根音而構成的七和絃，也就叫做屬七和絃。這個和絃控制了西洋音樂的旋律和風格有二百多年，現代的作曲家才將它解放了，它在同名大小調上的結構是一式一樣的，由根音至三音是大三度音程，由根音至五音是純五度音程，由根音數至七音是小七度音程，所以，它的總效果是「大三、純五、小七」等音程所組合。大三度音數、純五度音程都是協和的，只有小七度音程是不協和的，所以這構成不協和的第七音通常是按

的規格，不過是古典樂派的習例，在今日寫作方法看來，根本無所謂預備與不預備，解決與不解決。不過，這些所謂「預備」

照傳統原則，下行一級，或是保留在同一聲部。還有，屬七和絃的三音，是導音，所以這個音原則上應上行至主音，如果這個導音在內聲部，可以下行至屬音（比方說，主三和絃的五音）。由於屬七和絃的三音和七音構成了減五度音程，所以應該「內向解決」，而減五度音程的轉位是增四度音程，則應「外向解決」，雖然減五度音程與增四度音程的名稱與記譜法各有不同，但在音程的遠近上，卻是一樣的（大家都有六個「半音」），同一距離的兩個音，而處理的結果卻是相反的，這種巧妙的偶合，值得我們多加思索的。屬七和絃如寫四部和聲，因為有四個音，所以不必重覆任何一個音，四個音都用便是了，可是如果在必要時，可以將它的五音省略，而將它的根音重覆，這是唯一可能的編排，至於三音既是導音，當然不可能將之重覆或省去，而七音如果重覆，則解決時會有困難，設若將七音省略，則不成其七和絃了。屬七和絃接上主和絃時，通常叫做完全終止式，如果屬七和絃四個音都齊全的，那末主和絃就沒有五音，相反的，如果屬七和絃省去五音而重覆根音的話，那末主和絃必有五音了。另外還有一個辦法，由屬七和絃進行至主和絃時，前後兩個和絃都可以保有第五音，即乃將屬七和絃的第七音，不作正常的情形下行一級，而作上行一級。這樣雖然產生了平行五度，可是這是「由減五度進行至純五度」，故例外地准用。

（二）**副七和絃** 除了音階第五度上的七和絃是屬七和絃以外，其餘在一、二、三、四、六、七各度上所構成的七和絃，有一個總名稱叫作「副七和絃」。這些和絃在浪漫樂派及國民樂派的作

品中曾被廣泛地採用。這些和絃的特質是既可保留原有的調性又不致受屬七和絃太多的控制與影響。因爲有些地方性的民歌或曲調，並不一定是大調或小調寫成的，這些國民樂派的旋律，可能是由五音音階或是某一種調式所形成的，那末，在和聲上應用這些副七和絃來處理，眞是最恰當不過了。

在大調上，副七和絃在結構上可分作三種，一度及四度上的是第一種，它們的音程是「大三、純五、大七」；二度、三度及六度上的是第二種，它們的音程是「小三、減五、小七」，這個和絃有些英國的理論家列入「屬九和絃省略根音」，其實這個論點不能成立的，因爲和絃沒有了根音就不成其爲和絃了。

第七度上的七和絃是第三種，它的音程是「小三、減五、小七」，這個和絃有着偏愛，在他的傑作「意大利交響曲」中，將它構成了這作品的獨特旋律，非常可愛。

可是這個和絃，孟德爾松對它有着偏愛，在他的傑作「意大利交響曲」中，將它構成了這作品的獨特旋律，非常可愛。

第一種的副七和絃（大三、純五、大七），由於它的大七度音程構成强有力的不協和張力的緣故，所以用起來就要講究，通常在第一度上的七和絃比較少用，在第四度上的却用得相當多，究其原因，這個和絃在本質上是第四度，如果用三度關係來衡量，則二度上的七和絃與六度上的七和絃都與它有密切的關係。在二度上的七和絃後面接上四度上的七和絃，它們之間有三個音是相同，而另一個聲部的進行是Fa到Sol而已，那麼Re、Mi、Fa、Sol或是Sol、Fa、Mi、Re用這種不過聲部的進行是級進的(Mi到Re)，四度上的七和絃與六度上的七和絃亦復如是，

和絃來進行，而以第四度上的七和絃作爲中心，眞是可以說得上是順理成章，至於第四度上的七和絃，作一個單獨的作用來用，也常常可以代替了四度上的三和絃，以增加力度。

第二種副七和絃（小三、純五、小七），發現在大調的二度、三度與六度之上，由於它們的七度音程是小七度的緣故，故此不協和張力不會太強，作曲家很喜歡以二度上的七和絃來代替四度上的三和絃，三度上的七和絃來代替五度上的三和絃，六度上的七和絃來代替主音上的三和絃，這種運用法，是想避免作品中老是用一、四、五、三個三和絃的太過單純，其實，他們都是在主音、下屬音及屬音上的三和絃，運用上文所提及的的「加六度」的方法來處理而已。

第三種副七和絃（小三、減五、小七），是在大調的第七度上，這個和絃，因爲可以當屬音上九和絃來用，所以有些理論家將之歸納爲「九和絃取消根音」，英國的和聲學敎本大多如此，可是這種理論，與和絃的基本結構原則不符，（沒有了根音，如何將和絃構造呢？）故此我不大贊成此種理論，儘管第七度上的七和絃與屬音上的九和絃有很多相同之處，到底都是兩個不同的和絃，不可二者混爲一談。

以上所論及的，只是大調上的三種不同的副七和絃，至於小調上的副七和絃，則每度上的七和絃本身的音程結構不同，所以比較上是複雜一點。

經過了上面的分析，我們就知道小調各度上的副七和絃既然每個都有其獨特的結構，在大體上而言，眞是可以說得上是多采多姿的。在這些副七和絃中，第二度上的七和絃與關係大調第七

度上的七和絃是一樣結的，第四度上的七和絃與關係大調的第二上的七和絃也是一樣，所以這些和絃，用作共通和絃或是樞紐絃以轉至關係大小調，可說是最方便不過的了。第三度上的七和絃於大三、增五、大七的緣故，有它非常明的強有力的特性。副七和絃如果連續運用平行五度的規限是可以放寬一點的，因為和絃由兩個五度音程相扣而成，如果兩個和絃連在一起，則有四個五度的可能，因此之故，平行五度的進行，也例外被允許了。至於在第七度上的是「減七和絃」，由小三度音程互疊而成，這個和絃，當另段詳解。

總而言之，副七和絃在今日作曲者的手中已是隨時隨地作為應用的素材，它們之間之連接，或是古老法的接上一個大三和絃及小三和絃，可以說是各適其所了。

（三）**副屬七和絃**　這類和絃是由副七和絃改成。換言之，即將各種不同音程組織的副七和絃，一律改成：「大三、純五、小七」，以符合屬七和絃的音響。要熟悉這些和絃，我通常用一個口訣：「一七降」，「二七、三升」，「三七、三升」，「四七降」，「六七、三升」，「七七、三升五升」。如能熟習此口訣，對於熟悉此類和絃之構成會有幫助。

應用這些和絃的一個基本原則是在不令音樂轉調的情形下增加和聲的色彩和濃郁的效果。浪漫派的作曲家如孟德爾松，及舒曼、舒伯特等大師對於此類和絃很喜歡用而且用得非常巧妙與可愛。但是別忘了這些和絃是西洋音樂的特色之一，若用這些和絃來處理東方情調的樂曲，則應有審愼處理之必要。

其實，這些和絃，都是從別的調借來的。例如「一七降」是下屬音調的屬七和絃，「二七、三升」是屬音調上的屬七和絃（其他各和絃不必細絃），基於這個理由，這些和絃用來轉調，亦是妥當不過的。由於轉調時要構成終止式，所以後一個三和絃常是採用「上四落五」的原則來處理。

（四）減七和絃　這種和絃的結構是：「小三度互疊而根音與七音是減七度」，因之稱之為減七和絃。這個和絃本來是在小調的第七度上，為了應用上的緣故，理論家將一度上及四度上的七和絃也一律改成為減七和絃，連同第七度上的減七和絃，就變成了三個不同度數上的減七和絃。

一度上及四度上的七和絃，如何將之變成減七和絃呢？首先要將根音升高一個半音，其次再將七音降低一個半音。這種改變後的和絃，我們通常稱之為「變和絃」或「變音和絃」。

這三個減七和絃，包括了十二個平均律全部的樂音。也就包括了全部西洋音樂的調。不管如何記譜法，結果寫來寫去都只有三個和絃，所以，這些和絃是可以將整個調性打破；也可說它是「屬於任何一個調，也不專屬於任何一個調」。這種游移性與神秘性，貝多芬在他的傑作月光曲第一樂章發揮得最透澈，真可謂神乎其技。

減七和絃中之任何一個音，如果將之降低了一個「半音」，它的效果立刻變成了「屬七和絃」。所以這個和絃用來轉調用的話，那真是最方便不過了。

豎琴在調音裝置上有它特殊的便利，故此在演奏「減七和絃」的分散和絃樂句，隨時可在各

大師如：柴可夫斯基、李斯特的管絃樂作品中聽到。

九和絃，十一和絃與十三和絃這幾種和絃都是視作高度不協和的和絃。在傳統的和聲學中，必須加以解決，而且構成和絃最高的一個音，必須保持在最高的聲部上。其實這些和絃，都可以說是由倚音或是經過音或是其他和聲外音加入了而成。這些和絃既然是不協和的和絃，我們應用的時候，依然離不了「不協和張力」的原則。還有一點要注意的，凡是九和絃、十一和絃、十三和絃都是建立在屬音上的，當然，建立在音階其他各度上的並不是沒有，現代作品中也常常很廣泛而自由地加以應用。現在將這三種和絃，分別研究如下：

九和絃有五個音，在四部的音樂中，常常可以將它的五音、七音、或三音之任何一個省略，當然，在鋼琴曲或管絃樂曲中，那是毫無疑問地全部音響用齊。屬七和絃在同名大小調來說，各音是完全一樣的，可是九和絃的第九音，在大調上是大九度，在小調上是小九度，話雖如此，它們兩者之間，常常對調互相變換來應用。

有些現代作曲家，喜歡用兩種手法來運用九和絃，其一是：「在一個三和絃的上方加一個五度音程，或是在一個三和絃的下方加一個五度音程」。其次是將九和絃的根音三音與七音、九音結疊在一起，以取其不協和之突出音響，這麼一來，同一個九和絃內，可有三個連續的二度音程，「連續二度」之在現代品中出現得那麼自然與平常，既有理論上根據，則自不足怪了。

三和絃上加一個五度音程，換句話說也就是五音下面加一個四度音程更或是根音上加一個二

度音程；而三和絃下方加一個五度音程，也就是根音上加一個四度音程更或是三音上加一個二度

音程，至三和絃的五音上加一個二度音程，則在上文的「加六度和絃」已經提及過。這麼一來，

在一個三和絃的根音、三音及五音上都可加上一個二度音程，這理論既已言之成理，近代的作曲

家們更寫得自由了，拉維爾在他的鋼琴曲「戲水」（Jeuxd' Eau）中都有很巧妙的九和絃出現，

他用得那麼新鮮而又自然，創造出一個新的音響天地來。

至於十一和絃與十三和絃，通常最高之音（即十一音或十三音）皆作留音、倚音經、過音、

助音等方法來處理。鋼琴詩人蕭邦很喜歡在小調的音樂中用十三和絃，如G小調之敍事曲便是一

例。貝多芬在他的第九交響曲第四樂章的首段用了一個完整的屬十三和絃，當時的音樂批評家視

之為：「一個聾子的囈語。」我們要知道，一個完整的屬十三和絃就相等於整個大音階的音，假

如我們在鋼琴的鍵盤上，將 Do、Re、Mi、Fa、Sol、La、Si，一齊按下去，這音響該是多麼

的嘈雜與刺耳啊。

用十三和絃最簡單的方法，莫過於將屬七和絃在它的根音上加一個六度音程，而將此音放在

最高聲部，如寫四部和聲，則將其五音取消即可。

十一和絃及十三和絃既然都可解作留音、倚音、經過音、助音等而應用，則多循此原則運用

便是，毋庸我作畫蛇添足，絮絮不休了。

小

品

趣味與風格

欣賞音樂，因人而異，而不同愛好的趣味，多少都與樂曲的內容，演奏方式，作曲技法有密切的關係。

欣賞音樂的趣味，約略可分四大類：㈠媚俗低級的趣味。㈡小市民生活的趣味。㈢修心養性的趣味。㈣昇華忘我的趣味。

一作曲者經濟掛帥，或表達個人的胸懷；下里巴人、陽春白雪，使各類聽者能投其所好，即使在文藝修養較高的地區，也有「曲高和寡」的情況，而一般傳播媒介所介紹的音樂，也在迎合大衆的心理，大部份都趨向於生活趣味的歌曲，形成了「曲低和衆」的普遍現象。

作曲者作詞者迎合聽衆之趣味，爲普羅大衆寫出一些「鬆弛神經」的樂曲，又可收獲一些經濟效益，這也就是英美式流行歌曲的由來。繼之而起的是日本、臺灣，以至香港的粵語流行歌

曲。

可是在曲高和寡的情況下，是不是沒有作曲者寫出一些能夠修心養性、昇華忘我趣味的樂曲呢？那又不大盡然，全球的音樂院，音樂系也共同努力寫作這類音樂，而演奏者的培養與訓練也一樣重視，因爲這類樂曲之寫作及演奏，正可以代表每一個國家的音樂文化水平及演奏家的水準；進一步，也可以反映出當代的社會變化和美學思潮。

人生觀，生活體驗，作曲技法與才華，加上社會結構與時代背景，都是形成音樂作品「個人風格」的因素。

宗教、習俗、節令，傳統的民間風俗，也就形成了「民族風格」。

也有人說：狹隘的民族主義思潮，可能引致不和，及「頑固自封」，倒不如提倡國際主義，天下統一，那時，音樂豈不也就是世界的語言？

這種見解，使我想起三十年代在歐洲興起的世界語（Esperato），可惜時至今日不但未能通行，實際上卻有煙消雲散的結果。

實驗樂派的音樂語言，傾向於國際化，熱心人仕大力倡導，原因是受美術、舞蹈等藝術思潮所影響。再進一步來說，電子音樂興起，不管是電子混凝器（Electronic Synthesizer），或是用磁碟的電腦（Computer），都可將音響及記譜法國際化。這類傾向和事實，使我想起日本民俗音樂學家岸邊成雄的談話。他對我說：「當日本明治維新，接受了西洋音樂以後，幾十年的努

力，我們爬到西洋音樂的一個峯頂，可是往前一看，却發現前面更高的一座山峯，正是我們自己的。」這番話，值得我們冷靜而又深入的思考。

任何一首樂曲，都有它本身獨特的風格。風格可以分為：（一）時代的，（二）民族的及（三）個人的。

假如一首樂曲，缺乏了上面所說的三種風格的任何一種，那這首作品也就缺乏了自創性及時代性。嚴格說來，這些作品，不能算是一首真真正正的創作，而是一些樂句的堆砌與抄襲。

什麼是時代風格呢？我們首先知道，時代是不斷地變動的，也是不斷地發展的。當某一個時代的作曲者，在傳統上熟習了前人的技術及理論以後，加以創新，加以改進。西洋音樂，從文藝復興期，進而至巴洛克期，古典期，浪漫派，後期浪漫派，印象派，新古典派，表現派，以至現代新音樂的無調派，十二音列或前鋒派。也不過是時代巨輪在前進中的一些痕跡。這樣，也就形成了不同時代的不同風格。

什麼是民族風格呢？每一個民族，都有他們自己的語言、文字、風俗習慣、宗教信仰、地理環境及文化傳統。這些因素在藝術的創作中，都能表現出獨特的色彩。這是民族性格的結晶，也是民族靈魂的精神所在。當你唱一首「小河淌水」，跟唱一首意大利民歌「可愛的太陽」，你一定覺有很大的差異。這差異也就是民族風格的不同。民族風格，是人類音樂文化的財富；民歌，民樂燦爛的花朵，使世界音樂園地更艷麗更豐盛與茁壯。

至於個人的風格，可能由下列因素構成：（一）作曲者本身對作曲技術的修養與運用。（二）作曲者有他自己慣用的樂語及和聲。（三）作曲者對詩歌、文學、戲劇、美術的修養。（四）作曲者個人的品德及人生觀。（五）作曲者的社會觀及宇宙觀。這也是作曲者才能的昇華的自創成果。

可是，一首樂曲是將時代的，民族的及個人的風格渾成一體，相輔相成。而不是分散各自獨立，才可說是一首完美的作品。

不符風格的演奏

音樂作品有它的時代風格、民族風格，作曲者自己的風格。這些風格的形成及表達，與音樂史的發展息息相關。其實，一部音樂史，也不過是和聲學的發展史。

和聲學本質是如何將不同的「樂音」，將之組合。而對位法，則是將不同的「旋律」如何將之編織。在樂音的組合中，會寫出同時進行的不同旋律。而旋律的編織中由於音程的距離而產生和聲效果。我們在前人的作品中，加以歸納、分析、比較，找出了作品的理論。而現存的理論加以進一步的運用，大膽的假設、求證，也就創出一個新的局面，這也就是新的風格。

英國皇家音樂學校每年在香港舉行的考試，以鋼琴組為例，樂曲的選擇，也就是以不同年代、不同風格的作品為指定樂曲。第一首，多數是選出十六世紀文藝復興期作曲家的作品，如史卡拉第的奏鳴曲，或是十八世紀巴洛克期的大師巴哈的作品為原則。前者的風格，是明朗而纖巧，

後者則華麗而宏壯。第二首指定曲則爲莫札特、海頓，或是貝多芬的第一、二期的作品。這些作品是古典樂派的經典作，它們的風格是清新、純淨、情緒上的約束、客觀的表現、句法分明、曲體是非常工整。這些也就是古典主義的基本精神。第三首指定樂曲是浪漫派的作品。浪漫派的基本風格是：個人主義的、感情化的、主觀的、既抒情又是戲劇性的。作品題材富于幻想與神怪而與現實有距離的。包括了貝多芬後期作品，以及舒伯特、舒曼、布拉姆斯、孟德爾松等人的作品。

如果有第四首指定曲，那一定是現代作曲家的作品，這些作品，由於方法繁多，未能滙合成一主流，而音響的創新，則更日新月異，特別是節奏上的解脫與變化，創出一個嶄新的天地。因此之故，我們如果只是把每一首的「音」或「節奏」彈出而沒有把握到音樂的風格，將內容加以適當的詮釋的話，無怪乎評判者給你寫上一句：「不符風格的演奏」。

音樂與情緒

音樂是用樂音訴出心中的感情的藝術，一首短歌，一闋小曲，唱奏起來，通過你的聽覺而引起心中的共鳴的時候，也必定掀起你情緒的起伏，進入了音樂的天地。

喜、怒、哀、樂、愛、惡、欲等等情緒，是與生俱來，因此之故，這些情緒千萬不可加以壓抑。

當你要笑時却不准你笑，要哭時不許你哭，這是違反了人性的事。所以，情緒的變化與起伏，我們要將之作適當的宣泄與疏導，不然，在心理上是不正常的，在生理上更是有損健康。疏導情緒最簡單而直接的辦法，便是聽音樂，欣賞音樂。

情緒在視覺、聽覺、觸覺、味覺等等發展中，我們用得比較多一點的，可以說是視覺。美術、彫刻、建築、戲劇、舞蹈、文學等等，都要通過視覺。至於聽覺的世界，我們處身在這紛擾忙亂的社會中，能夠接觸的是都市的噪音，或是一些聽了會損壞心理健康的流行曲，這些音響，你是

被迫去聽，無權選擇，更談不上我國先賢所說的「移風易俗」。

要培養健康的情緒，應先從培養欣賞健康的音樂的興趣開始。我在這裏提出的「健康的音樂」，是很重要的一種選擇。因為，不是所有音樂都是健康的，也有些音樂是病態的。凡是能夠培養我們愉快，和諧，奮發等等情緒的音樂，如貝多芬之第五交響曲，或布拉姆斯的第二交響，聽來都會有這種感受。我們要再跨前的話，那就要欣賞一些能夠培養及增進我們靈性和心智的音樂，將我們的人生，提升到真正地做到一個「人」的真、善、美的境界。

聽覺世界，音樂的天地，是一個無盡寶藏的境界，有待我們去開發，去探求。不然，人生在世，幾十寒暑，當你不會去欣賞音樂，不會選擇一些健康的音樂，一些培養靈性的音樂去欣賞及陶醉其中的話，那真是如入寶山，空手而回，人生對你，到底有什麼意義？顧我們迎向夏日的荷花去聽一闋巴哈的音樂。

樂曲的節奏感

旋律、音色、和聲與節奏，是構成一首樂曲的四種基本要素。其中的「節奏」，比較令人難以捉摸。所以，有時我們談起節奏時，每加上一個「感」字，換言之，節奏，你只能感覺到它的形象和跳動的存在。

其實，凡是有生命的動物，都有與生俱來的節奏。那就是心臟的跳動和呼吸的張弛。節奏是表現了的活力。音樂作品在演奏時設有活力，原理也是一樣。

一首樂曲的節奏，我們可以從四種因素去表現：（一）拍子、（二）重讀、（三）音距、（四）型態。

大家都知道樂曲有兩拍子，三拍子，四拍子等等小節。此外，還有單拍子（每拍平均爲二或四）複拍子（每拍子平均爲三或六）等等。拍子有強有弱，有整齊的，也有不整齊的。音樂的基

本拍子的來源是舞蹈。是以一步一小節為計算單位的。可是現代的作曲者受了東方音樂，中國及印度的影響，拍子趨向於自由（散板）及不定型（印度的拉加），造成了繁複節奏，如史特汶斯基的作品「春祭」。

「重讀」，是將旋律的某一個加上感情和力量將之突出地表現。這有點像海浪的高峯，或是海潮的澎湃的感覺。

「音距」，是旋律的一個音接下一個音的長短時間應為多少距離。舉例來說，我們在睡眠時呼氣常常是吸氣時間的一倍，這樣也就構成了節奏的起伏，如果音距不對，節奏也走了樣。

「型態」，是在一些樂曲中，有它本身特出的節奏型態。比方說，三拍子一小節的舞曲有：圓舞曲、波蘭舞曲、馬祖卡舞曲、霍塔舞曲、薩拉邦德舞曲等等。以上舞曲，雖然都是三拍子，可是由於型態不同，演奏的方法亦大有分別，千萬不可混為一談。

大自然的節奏是美的，風吹松林的搖曳，行雲流水的恬然自得，在在都充滿了節奏感，更充滿了天籟的美。

忘我──欣賞音樂的最高境界

迎向夏日的荷花，聽一闋巴哈的音樂。

夏天的雲，淡蕩地在天空漂浮，其中的幻變，使我想起法國印象派作曲家德布西的和絃，是那麼柔和地又是那麼富于變化。

荷花，這花中的君子，出污泥而不染，清香沁人心脾，當清晨的朝露，凝在荷葉而成了閃光的珠點，南風向它一吹，便又傾入了池塘，這使我想起了巴哈的降A大調序曲與賦格曲，是那麼靈空，又是那麼親切。巴哈的音樂，由於它組織嚴密，發展豐富，而在情感上帶着一點兒鄉下的淳樸與耿直，理智與情緒有平衡的表現與描寫，爲了這些原因，我是非常欣賞巴哈的音樂，還有，巴哈是一位虔誠的基督徒，一生工作奉獻於敎會，其實他的音樂，全都是歌頌上帝。

在生活的煩擾中，我們很難找到一個機會一些時間及一個適當的地點去休息，因爲我們要辦

的事是那麼多，好像總是辦不完，在這種情況下，即使你身已躺在床上，腦子還是得不到休息的。

假如你是一位佛教徒，也許會不停地念「喃嘸阿彌陀佛」；假如您是一位道教徒你會「打坐練氣功」，是一位天主教徒，你會拿着唸珠唸「聖母瑪利亞」，這些這些，都是使我們集中精神去達到「忘我」的境界，而忘我的境界，才是我們神經系統及肌肉得到鬆弛解放而眞正地休息與恢復生機的境界。可是，上面的方法雖然很多人在做在實行，也會得到不少進益。可是，我認爲還是不夠通過偉大的音樂，去遨遊你自己的天地而忘去世間一切繁俗來得徹底。這理由很簡單，因爲你唸一句「眞言」，是自己由心內唸出，而刻板地將之反覆。一個呼吸動作，閉目潛修，可能走火入魔，而當你聽音樂，欣賞音樂的時間，音樂是由外面通過你的聽覺而直達你的心靈。你可隨着樂音，遨遊於音樂的天地，從而與偉大的心靈共鳴，進入了欣賞音樂最高的「忘我」境界。

行雲流水的演奏

我曾談到手及手指的肌肉習慣，也談到肌肉放鬆了會有彈性的原則。總之，如果手指僵硬，發出蠻力來演奏鋼琴，不但失去了彈性的控制，也必定無法發出不同的音色。

今次我想談談樂曲演奏時，如何才能夠達到應有的速度？

我們大家都知道，在樂曲的首頁，都有速度標語。這些標語，有些是原作者寫上的，有些是編者後來修上的。在不同版本的樂譜，我們常常發現同一作者的同一樂譜，有全然不同的速度標語。這種不同詮釋法的編者，常常給教師和學生很大的困擾。換句話來說，演奏者用什麼方法才能揣摩到作曲者原來的樂意呢？採用那一種速度來演奏才能夠合乎標準呢？碰到這種情形，我常常用一個原則來衡量。這原則就是：「速度不是絕對的，而是比較的」。有時我們聽慣了的某些名作，明明是徐緩的，但演奏者將之稍爲加速，可是你聽起來却不覺得急促。有些樂句本來是奏

得非常迅速，可是我們聽來却優悠自得。這種情況，也就證明了「速度不是絕對的而是比較的」這原則。

一般來說，在鋼琴音樂中，巴洛克期的作品應該演奏得優悠一點，以符合古鍵琴樂器的發音本質及這一時期的「宏大」與「壯麗」的風格。所以，我們演奏巴哈的作品的時候，不可操之急切用太快的速度來演奏。可是，古典期的作品，例如莫札特的鋼琴奏鳴曲，可以演奏得流利一點，不妨略快。因為古典樂派，是以清新，簡潔，單式旋律為主的樂曲；不似巴洛克期的幾條旋律線同時編的複雜。還有一個原因，那就是兩個時期的樂器性能不同，古鍵琴是撥的而鋼琴則是敲擊的。至於浪漫樂派樂曲的速度，在基本節奏的進行中，趨向自由。而現代樂曲，則近乎「散板」，絕對不能以太機械及太呆板的速度來演奏，印象派作曲家德布西或拉維爾的作正是一例。可是當我們演奏到技藝性相當高的作品，如李斯特之「匈牙利狂想曲」或蕭邦之「敍事詩」。我們對技術中的速度要求，及迅速飛快單音樂句的處理就非有「彈性與速度」不可。而這種演奏能力的培養，必須要從放鬆全身的肌肉做起，而手臂，肘，手腕及手指的放鬆尤為重要。因為行雲流水，一切出於自然，而天籟與天地也在其中，這是最值得我們從事演奏所常常思考的問題。

放鬆、彈性、速度

最近從電視中看到一場音樂會的錄影，其中有一個節目是鋼琴協奏曲，這一首作品在創作上的成就暫且不談。不過，我在螢光幕上所見到的鋼琴獨奏者，聽到他的演奏，使我發生一些感觸。所以我隨便談談演奏者的基本問題。

不單只是鋼琴演奏者，也可以說是任何一件樂器的演奏者，肌肉必須放鬆。彈鋼琴的手指，手腕，肘，臂以至全身都要放鬆。吹木管樂器的，還要加上口唇要放鬆，呼吸也要放鬆。因為肌肉一拉緊，即失去了活力及彈性。沒有彈性，則奏些迅速樂句，必會發生困難，而且容易疲倦。

那麼，身體的肌肉，怎樣才算是在放鬆的狀態呢？以手來說，如果將我們的手指彎曲，作握拳狀，或是將手指伸直作看掌相狀，都是不能放鬆手指的肌肉的。當我們行路時，在不經不覺的

狀態中，我們的手指是在放鬆狀態中。所謂不經不覺，是一種自然的姿態，也是最自然的姿態，也是最正確和最美的姿態，同時，更是最有演奏技藝性的姿態。

由於手的肌肉放鬆，手指各關節既靈活，更可運用自如，在手指尖按下琴鍵的時候，不可盲目地或強變地發力「打」在琴鍵上。因為，這既然違反了放鬆的原則，而且發音粗硬，無怪乎一般人稱「演奏鋼琴」為「打琴」，這個「打」字形容的很妥貼也很妙。可是這一個「打」字，也不知就誤了多少學生的時間和埋沒了多少有才幹的音樂學生，因為肌肉習慣，必須在年小的時候培養，如果初學時不正確，即是說，小的時候「打琴」，要改正這壞的肌肉習慣，是相當困難，不是一朝一夕可以改變過來的。在這種情形下，教師要有無比的耐性與愛心，學生要有更大的勇氣與恒心，才可以慢慢地改正過來。

手指的運用

演奏鋼琴是用心靈來演奏的，手指技術，不過是一種表達的工具而已。但是如果手指運用能夠靈活自如，達得「得心應手」的階段，是每一位演奏鋼琴的人所應具有的基本條件。

在我的教學經驗中，有關演奏鋼琴的手指技術問題中常常會見到的是：「彎曲的大拇指」及「放不正的尾指」。這麼一來，演奏者的手指如握拳狀，這種情況，實在很難演奏鋼琴的。

本來，俗語有說：「十隻手指有長短」。當然這句話的涵義是另有所指。不過，在演奏鋼琴既然是用十隻手指，而十隻手指又大小長短不同，又要在琴鍵發出均勻的音響，那就非要將各手指放在正確的位置上加以特別的訓練不可了。在彈鋼琴時，在基本的「單音連續樂句」演奏過程中，老師常常要求他的學生奏得「均勻」。所謂均勻的發音，也就是「快慢均勻，力度（或音響）均勻」的總稱。可是問題來了，大拇指最有力，無名指則連上尾指，缺乏個別性的力度運用。而

中指則最長，以之奏黑鍵子固然好，以之奏白琴鍵則又太近支點（鋼琴鍵子運用，是：力點、支點與重點的槓桿學原理）。這些問題，都是很難令學習鋼琴的學生能夠適應與應付自如以達到「均勻的音響及速度」。因此之故，我們首先應注意的是各手指之獨立動作及各手指間互相傳遞的動作。其中特別要注意的是大拇指及尾指。大拇指必須伸直，如果彎曲的話，那麼不但彈單音彈不好，彈「和弦」及「八度」更無法彈好。大拇指伸直以後，要訓練兩種動作。一種是「上、下動作」，另一種是「左、右動作」。上下動作做好了不但單音會彈得清楚，而且彈「顫音」時更可運用得靈活。至於左右動作，則是演奏音階及琶音時所必需。所以，我們必須將大拇指伸直來彈琴。

至於尾指，任務非常重要，因為在樂曲中左手最低的音是用左手的尾指演奏；在右手的最高音，也是用右手的尾指演奏，所以很多練習曲常常對尾指加以特別加強的訓練。正確的尾指姿勢，是將兩隻手的手背，略向身體方向稍作傾斜。這麼一來，左手及右手的尾指的指尖位置正確。用力及發音，也就自然正確了。

想十遍、奏一遍

很多人學鋼琴都犯了一個常常會犯的毛病，那就是不知如何去練琴。有些人則盲目地去下苦功，每日練琴八小時，以為技術必須苦練，演奏鋼琴既然具有技藝性，則把技藝練好，豈不是也就演奏得精彩了嗎？鋼琴大王李斯特不是說過嗎？「演奏第一要有技術，第二也是技術，第三還是技術」。總之，技術、技術、技術。

這些辦法和觀念，實在似是而非。我們要知道，我們練習每一首樂曲，是「看、彈、聽」的同時做到才可有把握彈得正確。你先看到樂譜，然後用手指彈出這些音。可是我們常常忘記了自己要用心傾聽這些音是否與樂曲所印出來的完全相符，當「看、彈、聽」的過程中，最後的「聽」的階段實在非常重要。要小心聽，要用心聽。因為連你自己也聽不進，怎可以給人家來聽？到底

課所教的「重覆又重覆」地去練習就可演奏得好。有些學生以為將老師每

音樂是聽的藝術，不是看的藝術呵！

這一「聽」字，在練習時實在非常重要。你要聽你奏出來的音響，是否符合譜上所印出的如：

「音色、力度，節奏型，用特殊指法的樂句，漸強、漸弱，踏板是重音的呢？抑是節奏的呢」？

這些這些，必須用你的聽覺來判斷，務求表達得正確完美。此外，還要不斷地揣摩每一句樂句是否符合該首樂曲的時代風格及作曲者的特性。

所以，重覆一次又一次的練習，不但是沒有效率，而且阻礙了你的進度。當我們學習一首新曲，我們先從頭至尾地看幾遍。找出每一首曲的困難樂段，如何用適合你的指法來克服，注意分句法，主旋律在某一聲部，伴奏又應如何處理。總之，分句、分段地來練習，千萬不要從頭到尾照彈一遍又一遍。當然，當你已得心應手地把每一段都彈好時，然後從頭至尾來演奏，把樂曲演奏到是「從你心中發出來的樂音」，不是打字機式的搬字過紙，這才是有說服力的演奏。

所以，鋼琴大王所說的：「技術、技術、技術」並沒有錯。因為「看」是技術，「彈」是技術，「聽」是技術。同時我們更不要忘記，在他家中的鋼琴上寫着一句勉勵他的學生的格言。那就是：「想十遍、奏一遍」。

塞外豪情的交響詩

西藏氣候高寒，古稱雪域，地藏豐富，那裏有高出萬峯的雪山，源遠流長的金沙江，白羊黑羊的牧場，綠柳紅桃的樂園，美麗的山川與原野。在這樣環境中，孕育出天真爛漫的青年男女，歌頌生活，歌頌愛情。

「西藏風光」交響詩，也就是根據西藏的民歌及舞蹈「鍋莊」，加上創新，寫成了四個樂章的組曲。

第一樂章「高峯積雪」。描寫在羊卓湖畔，遠眺東甲噶山的高峯，堆積着皚皚白雪，在靄靄瑞雲裏，若隱若現。高峯倒影在明鏡般的湖心，飛雁掠影而過，近山的松柏林中，麋鹿在跳躍。

這是一個寧靜安詳而又壯麗的大自然勝景。

第二樂章「草原牧歌」。在一片青綠無垠的草原上，放着無數的黑羊與白羊，男女牧人們在

唱着山歌，弦子。從遠處傳來一陣陣的和唱，是人籟也是天籟。他們在歌頌愛情，歌頌生命，歌頌生活在幸福的樂園裏。

第三樂章「桑頁幽冥」。桑頁寺院，在厄穹山腰，乃西藏勝地之一。寺院內建有「活地獄」，以輪廻之佛法，活現其中，警醒世人離惡向善。因藏人相信死後須入地獄，閻王持有善惡鏡。如有罪過，在人間僥倖逃過，到了陰間却無所遁形，難逃報應，此樂章乃桑頁寺院內之活地獄情景的巡禮。

第四樂章「金鵲舞會」。金鵲三姊妹是西藏雜曲中的神話，藏人以之載歌載舞，其樂無艾。

歌詞內容是：「金鵲三姊妹，喜洋洋地飛翔天空，樂融融地飛翔天空；喜洋洋地落在地上，樂融融地落在地上。落到地上同拾穀粒，喜洋洋積得一升，樂融融地釀成美酒，喜洋洋地痛飲一場，樂融融地痛飲一場。」這一個樂章，是根據這些歌舞的旋律爲基本素材，寫出舞會中無限歡愉無限熱鬧的風光。

「西藏風光」於一九五五年在香港首演，其後在美國、日本、臺北，不斷上演。今次由德國籍客座指揮漢士·蒙馬先生，指揮香港管絃樂團於首屆亞洲藝術節在香港大會堂演出。屆時想蒙馬先生必有精彩的詮釋。讓塞外豪情通過樂音，帶我們進到祖國美麗的山川與原野，歌頌生活，歌頌愛情。

愛和美、青春和動力

近年來，「西藏風光」曾在美國及亞洲不斷演出，新聞報導或聽眾反應暫時不談，可是有幾位指揮過這作品演出的指揮家，卻有不同的反應和意見。

夏威夷交響樂團指揮喬治・巴納第來信說：「西藏風光的成就，是與麥道維爾的印第安人組曲同樣優美而動人的作品。」

美國密支根青年音樂夏令營指揮莊臣博士說：「西藏風光我們演出了三場，作為一個指揮者，每多一次，又發現更多的內涵與意境，聽眾及樂團同人對這一個作品反應的熱烈，我是無法用筆墨可以形容的。」

日本N・H・K・交響樂團指揮岩城宏之說：「我很欣賞這一首作品的配器法所產生的音色，極其新穎與富於變化，中國風味旋律與和聲對位的處理與配合，十分巧妙。」

遠在二十二年前，西藏風光在香港首演，劇作家胡春冰先生聽完了這一作品後，曾以「愛和美、青春和動力」爲題，在「戲劇論壇」寫了一段評論，其中有──「西藏風光奏出中國牧歌式的旋律與較爲原始的力量，在座的聽衆，尤其是外國的音樂評論家，都非常心醉與心折。」如今，胡大師已作古人，而西藏風光直至今日才作本港的第二次演出，可說是奇緣，也可說是巧遇，眞有不勝滄桑之感。

一首樂曲，經由作曲者構思創作，一點一顆的音符寫在樂譜上，把心中的情懷與樂曲的意境用音響來描繪，其中甜酸苦辣，不是親歷其境的人，不會體驗到個中滋味的。作曲是一種創造，創造了樂曲的形態，也創造出樂曲的第一生命；而樂曲的第二生命的再創造，必須由演奏者演出。當一首作品在悠長的年代中能夠仍然屹立，不斷地在世界各地演出，這對作曲者來說是一種鼓勵，一種喜悅，也是一種超越了物質與時空的一種最高的酬報。

二十二年，不算是一個短促的日子，由於西藏風光的這次演出，我想對我們年青一代的作曲者有一種刺激及提神的鼓勵作用，因爲向來被稱爲文化沙漠的香港，到底也會長出一些奇花異草，豐盛我們的音樂園地。

雅樂演奏會

由香港市政局主辦，日本領事館贊助，在大會堂音樂廳舉行「南都樂所雅樂團演奏會」。這是一場別開生面的演奏會。因為以香港的聽眾立場而言，這是一新耳目的演奏及舞蹈。在研究考據我國唐代的雅樂立場而言，是給我們知道我們的祖先文化遺產的大概風貌作為民俗學的了解與欣賞。也許當你聽完了這場演奏會，會有一點領悟，為什麼中國人稱呼作「唐人」。你也許會更驚奇，為什麼我們的文物，我們自己蕩然無存，而友邦卻好好地保存，從七世紀至今日的二十世紀。

去年九月，我參加在日本京都舉行的亞洲作曲家同盟第二屆大會。會後，曾與各國代表往奈良作一日遊。奈良的城市設計，是倣效唐代的洛陽。神社、石燈、寺院、大佛，加上古木參天，可愛的糜鹿親善地走到你身旁。這些意境，喚起我兒時讀唐詩三百首的某一片段中的天地囘憶。

今次來港演奏的「南都樂社」，也就是「奈良神社」的雅樂。目前，雅樂可分爲三大類。第一類是保存唐代由中國傳入日本的「雅樂」。第二類是根據唐代雅樂加以改良的「日本雅樂」。第三類是「韓國的雅樂」。三者除樂曲、樂器略有不同之外，衣服的款式及顏色亦有所異。節奏徐緩，和聲豐富，拍子近乎散板。今日的聽衆聽來，也許有一點新奇的，原始的，繁複的感覺。這和今日的一些現代作曲家的作品在意象上有很相似的表現。根據唐朝段安節所撰的《樂府雜錄》，其中有關雅樂部所載：唐代之樂器，除上述在日本雅樂中應用外，尚有石磬、編鐘、竽、塤、箎、敔等樂器。舞者皆戴冠，衣彩帶。記得十年前我在日本皇城內之「樂部」聽雅樂時，四角安放大鼓、應鼓、腰鼓、警鼓、雷鼓。鼓面皆有彩畫，其中有「兩極生太儀」之畫面，甚有淵源。

今年八月二日，香港大會堂曾舉辦了一場唯是震一的古箏演奏會，非常精彩，很多人大嘆「走雞」。我想作爲一個音樂學生，一個國樂團團員，一個有現代技術的作曲者，一個民俗學研究者，以至一個音樂欣賞者都不應該錯過這次機會。何況，我們在欣賞之餘，還可以有「發古思幽」之情呢！

亞洲作曲家同盟馬尼拉之會

亞洲作曲家同盟，一九七五年十月十二日起，一連七天，在菲律賓馬尼拉舉行。本屆大會主題共分六項：（一）亞洲傳統音樂如何創新。（二）歐洲之「前衞音樂」如何應用。（三）亞洲音樂創造的技術。（四）亞洲音樂與科學之關係。（五）亞洲音樂的哲學及美學。（六）此次參加作曲者之作品的專題研討。

大會期間，除第一日之晚上由菲國總統夫人舉行開幕讌會外，以後每晚有一連串的音樂演奏會。香港區會會員交出作品與大會演奏者，計有：黃友棣的「小提琴及鋼琴奏鳴曲」、黃育義的「絃樂四重奏」、陳健華的管絃樂曲「日出」，羅永暉之「桑林調」，曾葉發之「小提琴」小品，此外，尚有林樂培之現代音樂「蒙正祭灶」，甚爲精彩。

亞洲作曲家同盟是以個人身份參加的學術團體。會員成員，他們的國籍，包括：馬來西亞、

韓國、菲律賓、印度尼西亞、泰國、星加坡、中華民國、越南、日本、香港及澳洲。第三屆大會
由菲律賓主辦，成員包括：菲律賓文化中心，聯合國科學文教組織菲律賓分會，及菲律賓作曲家
同盟。大會總辦公秘書處設在東京。秘書長日本鍋島吉朗先生，經常到各地區分會，聯絡及發展
一切會務。

亞洲作曲家同盟於一九七三年四月十二日在香港成立，會期三天。成立時，宣佈三大目標：
（一）亞洲及太平洋區音樂作品之交流，以增進共同之和諧與了解。（二）建立每一會所在地的
國出版權及國際版權。（三）有系統地研究各本國的傳統音樂，發展能夠表現出今日的生活方式
及今日精神生活的新創作。去年九月，第二屆大會在日本京都文化會館舉行，會期一連七天。開
會期間，由山田一雄指揮京都交響樂團演奏各會員之作品，成績異常美滿。聽後不但耳目一新，
而且有東亞音樂人材鼎盛之感。

竹木之音、溫馨之情

一九七五年十月十二日，國泰航機將我們帶到陽光碧草，春夢熱情的竹木之邦菲律賓。在機場內上機時，遇見了日本的首席代表入野義朗教授及夫人，還有服部公一。韓國首席代表羅運榮博士正坐在我的隣近。此外，還有電子音樂專家代表木夫人和其他廿幾名代表，機上好不熱鬧。時光這樣就溜走了一年，去年在日本京都，也正是人材濟濟，共敍一堂呢。

到了馬尼拉機場，亞洲作曲家同盟第三屆大會主席卡斯力博士及聯合國文敎科學組織主任亞伯牙先生親來迎迓。還有，年青的女孩子為我們戴上茉莉花環，清香沁人，在友誼熱情的接待中將我們安頓在菲律賓鄉村旅店。

十三日上午十時，大會在菲律賓文化中心舉行大會開幕禮，九時我們一同離開旅店，經過洛哈斯林蔭大道，約十五分鐘，我們到了會場，會堂前面有一大噴水池，眞是氣象萬千。甫入大堂，

即聞軍樂隊演奏名曲，此種歡迎節目，乃去年在日本時，菲律賓代表中央大學音樂院教務主任所答允的，果然信約實現。這位亞佛烈君先生，熱情，開朗。據云，他的才華很高，一天之內，可寫成一套鋼琴續奏曲，這次他有一個節目是在十五日演出的，他說只寫了四小時，後來臨時有一傳。各國代表陸續簽名報到後，大家魚貫入場，開幕式原定是馬可仕夫人主持的，果然名不虛個消息，菲國總統本人也親自出席，頓使大會主席團精神一振。菲總統平易近人，精神愉快而穩定，而第一夫人則風姿綽約，雍容華貴，一如其人。菲律賓近年來文化藝術之進步，一日千里。

文化中心於一九六八年開幕後，去年更有民族藝術劇院，凡此種種之提倡，皆由馬可仕夫人一手大力支持。一般而論，好像亞洲作曲家同盟這類學術團體的年會，由教育部長在主持開幕是常規，隆重一點，由總理或首相主持也十分夠份量。今次亞洲作曲家同盟大會由總統及夫人親臨致開幕詞，可以說是打破了世界紀錄。一方面，可以說是對亞洲作曲家們的最大鼓勵與最高榮譽，另一方面，也可見到菲國總統及夫人對藝術文化之大力提倡，這是一般從事政治工作的人所常常忽略的。

這使我想起了華格納在「大唱家」中的一句唱詞：「羅馬帝國，可一朝滅亡，而藝術光輝則永照人間。」

人類的和平、進步與自由

在亞洲作曲家同盟第三屆大會中致開幕辭中，主席卡斯力說出了對音樂的心聲和期望。

她說：「在東南亞地區各國的緊密關係中，這次大會有它特殊的意義。音樂是將人類四海之內皆兄弟的唯一突出的媒介。在亞蓮那，馬代唱歌將獅子馴服。在中國，散楚歌將敵人瓦解。人在反抗中或希望中，都會不由自主地歌唱。我們也常常會在黑夜中一面走路一面吹口哨。

我們大家都有共同一個目標，那就是各國之間用「音樂」，將我們的心意連在一起，因為沒有任何法律可以滅絕音樂，也沒有任何界線可以阻止音樂，而人類創造他們自己的音樂，是更有價值與意義。

音樂是世界性的，它不是一種虛無的理想主義者，也不是民族主義者。在各國之間之音樂雖各有不同，但不容許有任何偏見存在。音樂在各國都有它本身的特質，可是當你多聽幾遍，你就

會發現音的統一，節奏的和諧，最後音樂有如魔術，打動你的心。這樣，我們會增進友誼不論我們是居住到任何一方，都會超越了空間和時間。

我的最迫切的前景及我最深的熱望，我常常想像到全世界人類團結在一起。由於偏見、猜忌、敵對，國與國間，種族與種族間的關係，使我的願望不能達到。可是，我想終有一天，一切的障礙與藩籬會由文化藝術而解除，這樣，我們實在需要一羣有信念的藝術工作者面對現實地把好的信息傳遍各地。

其實，這是很容易的事。假若音樂是人類聯結一致的因素，我們大家在同一信念下工作，互相勉勵及激發，那麼，我們大家都會在心與心間溝通了一切，反映出人類的和諧與美。

假如這理想能夠成爲事實，在這行星上的人類用音樂來相處，那末，人類一定會生活在和平、進步與自由的天地裏。」在這篇演講詞中，我們可以理解她的智慧與眼光，無怪在開幕裏神采有如星光的閃耀。

路·哈利臣的雋語

十月十七日晚上從菲律賓文化中心聽完了音樂會回到鄉村飯店，哈利臣先生、澳洲的李碧先生和我，在咖啡座宵夜聊天。當然，該晚音樂會的演出及節目內容都在無所不談之列。哈利臣先生首先談起李碧先生的作品，那是在十五日晚上演出的室內樂，結束時，演奏者用舞蹈輕鬆的步法入場，令人有飄飄然的感覺。可是在十七晚的幾首前衛音樂派的作品，有「鬼泣陰森」的感覺也有「一團黑暗」的感覺。後來，我問他對這些音樂的見解。他直截而坦白地承認不喜歡這類音樂。我再問他，為什麼不喜歡這類音樂？他說：只有不懂得寫旋律的人，才會寫出這類「音響」。他用「音響」來描述這類作品而不是用「音樂」。我聽來頗有同感。

哈利臣先生是一位健談、樂觀、風趣而又有幽默感的音樂學者、作曲者、及民俗音樂學與音樂美學的專家。他現在任職於美國加州大學美國東方藝術研究中心。對東方音樂如韓國的雅樂，

日本的音樂，中國的音樂都有很深入的研究，他有一個作品叫做「太平洋廻旋曲」，是用管絃樂隊演奏，聽來比中國人寫的中國音樂更爲中國化。雖然在神髓上仍有可商榷的地方，但是作爲一個美國人，而能寫出這類雅俗共賞的優秀作品，值得向他喝彩，也值得我們自我檢討與慚愧。我們的作曲者應該努力的方向給他找到正確的路徑，這是一個很現實的例證。他告訴我，原來他不是從事作曲的，他做過旅店的待應生，獸醫的護士，戲劇學校排練時的鋼琴手，這份鋼琴手的工作，偶然爲一些戲劇作配樂，於是引起他對作曲的興趣。由於他研究民俗音樂學，他開始對亞洲音樂有深入的學習與體會。在他的報告中，他對亞洲各國的樂器之熟悉程度，使你驚奇。更有進者，他不但演奏這些樂器，也製造一些亞洲樂器以作演奏之用。這種認眞的學習精神及工作態度，是值得我們向西洋音樂一面倒的追隨者一個深切的反省。

胖胖的身型，胸中懸起一個牌子般的飾物，鞋子是膠拖鞋，下頷留了一撮白色的鬚子，樂觀而健康的情緒，一切從容不迫的儀態。我想，不但他的音樂是亞洲的，而他的人生觀也已經是「亞洲化」的了。

現代乎？洋化乎？

——入野義朗的蛻變

入野義朗教授有一篇報告，談及西洋音樂對日本現代音樂的影響，及目前日本作曲家之情況及他個人自己的創作路線。這篇報告是在十月十四日亞洲作曲家同盟的會議上宣讀的，從這篇報告中，使我感觸到作品的現代化及洋化的問題。

日本自從明治維新以後，盲目地毫無條件地吸取了西洋音樂當爲學校的教育歌曲。日本的音樂學校也敎授了德國式的傳統和聲及對位法。其後，由於民族性的警覺及民俗學的研究，日本人對他們自己的傳統音樂開始研究。其中包括了日本的雅樂、能、三味線、箏、尺八等等民族音樂、戲曲、及樂器等等作一認眞之了解及學習。在這種情況中，他們並沒有排除西洋音樂。相反的，他們却提出了一個問題，那就是：「爲什麽西洋音樂，如巴哈或貝多芬的作品，會被世界各地接受與欣賞」？於是日本作曲家們繼續他們對現代作曲技術理論的研究，由後期浪漫派的半音和

聲，而至十二音列，無調音樂。在一九五三年入野義朗教授的作品「小交響曲」，即以十二音列方法來作曲。

可是十二音列是西洋的現代技巧，全部無條件接受下來，也顯得「洋化」，於是在一九五七年入野義朗教授寫了一個作品，「兩個箏的音樂」，在技術上依然用十二音列方法，但在表現及內容上，却爲日本的現代音樂，找出了一條通往「現代」的路徑。這麼一來，日本作曲家是六十年代以後，大家都熱中於增加傳統的音樂在他們的作品之中。這樣也從歐洲的作曲法中，另開出一條新路，寫他們自己的新音樂。在一九七四年，入野義朗教授接受美國考次維斯基基金會的邀請，寫了一首爲「三味線（三絃）與管絃樂」的作品，題名爲「變形」。在這作品中，他用兩個三味線作獨奏樂器。在樂器的表現上固然集西洋與亞洲之大成，而在作曲的觀念上也趨向於世界性，這作品的精神，據他說是，表達出宇宙的永恒。至於作曲的理論及技術，也運用到不只局限於規條公式化的「音列」，而伸展至「節奏列」與「音色列」，成爲「多重現象」的作品。一切作曲技術，都會日新月異，而新與異，也不過是一種轉變的手法和現象。入野義朗教授所採的作曲方向是對的，因爲他對日本的樂器加以創新而配合現代技術來創作，這麼一來，他的作品是現代化而不是洋化。

文藝與智能財產

世界智能財產組織，總部設於瑞士日內瓦，於一八五四年成立，至今已百多年。參加此組織之國家，共有一百零六個。此組織統稱：W.I.P.O. 乃 World Intellectual Property Organization 簡寫而成。

根據下列五項原由，此組織對各會員國，作出智能財產之保護：

(一)社會正義

一文藝作家、戲劇作家、詩人、作曲家之勞心勞力，對國家社會既有所貢獻，社會應予以適當及合理的回報。作品的評價，決定了財產的價值。

(二)文化發展

有了智能財產之保護法規，可鼓勵更多更美的作品，也就豐富了國家文藝、戲劇、音樂的創

作成果。

㈡經濟園地

圖書、唱片、錄音帶、錄影帶都是因應社會經濟發展的成果。比方說，一所學校校舍，其中之一檯一椅以至圖書設備，有誰可以說「不收任何費用」，便可完成？同樣理由，以智能、生命的時間及生活的經驗以付出貢獻，也不應該說成「不收費用」。試問這些獻出智能心血的文藝工作者，豈不是要生活在生死邊緣？生活無着？何況他們還要鑽研學習才可動筆？

㈣道德方面

任何作品，都是創作者的思想表達，感情昇華；大家應對之尊敬而且受到保護。

㈤國家聲譽

一首樂曲、一篇詩歌、一本戲劇，都可反映國家民族之靈魂。如任何作品不受到保護，將會令致國家文化貧乏，傳統中斷；藝術文化也不會成長開花以貢獻於全世界。

根據上列之五大原則，我們應在出版權益（Copy Right）及演藝權益（Performing Right）作出應有的行動以保障作家們之生活，使之安心創作，則文藝之發揚，指日可待。反之，一切音樂或文藝創作，受海盜式（Piracy）的強搶掠奪，將使創作衰頹，文化枯萎，這並不是危言聳聽，先進的文化大國，可引為例。

愛樂五部曲

(一)親近音樂

音樂是我們終生的一位「益友」。當然，我所指的音樂，是指「健康的音樂」而言，其他的靡靡之音，鄭衛之音，亡國之音，禽獸之聲，可以歸納在「損友」之列。因爲這些腐敗的音樂，可以侵蝕你的心意，狂亂你的性情，麻木你的性靈，將你變成一個行屍走肉，說來真是可怕與恐怖。印度詩人泰戈爾曾說過：「人生雖然活在世上幾十年，但生活決不是夢一般的幻滅，而是有着無窮可歌可泣的意義，附着真理和永生」。在征途漫漫的人生旅程中，如果有一位益友，或是有一位忠誠的朋友，形影不離，日夜相伴地與你同行，你想想，這可不是一生最幸福最稱心悅意的事情嗎？而這位益友良友也永不會背棄你，不會出賣你，不會傷害你，我想你走遍天涯，也只

有這一位知音，那就是——「健康的音樂」。

假如你選擇音樂，作為你一生的良友，那，你必須經過五個階段依次進展，然後可以達到鵠的。這五個階段是：(一)親近、(二)認識、(三)了解、(四)欣賞、(五)愛上它。

其實，我們在日常生活中，親近音樂的機會不算少，但是與其說是「親近」，毋寧說是「無可選擇」而「被迫親近」的情況比較普遍。每日在街頭巷尾，從電臺、電視，都可以聽到各式各類的音樂。到底那一類音樂我們應該親近它呢？某一類的音樂才是我們一生的良友呢？所謂：「益者三友，損者三友」。這就看我們的文化水平，品德修養，性靈的高低，環境的薰陶等等因素，加上你與生俱來的「審樂」能力而作出選擇。

在現存的各色各類的音樂中，我們如何審辨呢？根據甚麼原則去審辨？我們不妨採用比較的方式，或是由淺入深的方式去親近音樂。例如，我們聽琵琶獨奏與小提琴獨奏有什麼不同？聽一個國樂團演出的曲目或音響效果跟一個交響樂團所演奏出來的有什麼分別？當你的欣賞能力漸漸培養起來的時候，你的審樂能力，無疑地也會逐漸提高的。

(二) 認 識 音 樂

音樂是受了時間限制的聽覺藝術，它與其他藝術如繪畫、彫刻、建築、戲院等等通過視覺形象而表現的藝術，比較難於捉摸與領悟。人類有了語言，跟着就發展文字，語言文字在歷史的發

展與文化的延續的任務中，作出了很大的貢獻。可是音響的記錄以至音樂的記錄，歷來都是不十分完整，中國的古琴譜、琵琶譜、工尺譜、音律譜，都是有某些地方未能完美地表達，所以，音樂的保存和記錄，也就只得其大略的情況，然後加以揣摩演奏。西洋音樂的記譜法，經過一千多年的改進，才有今日所用的五線譜，但是時至今日，五線譜仍有未盡完善的地方。至於，前鋒音樂，除了用五線譜以外，已採用繪圖式的記譜法，總而言之，將樂音記在樂譜上，將樂譜再加以演奏，其結果之不同，往往在我們想像之外。不能說是「面目全非」，可是有會令作曲者聽來有些啼笑皆非的感覺。

音響、語言與音樂被直接記錄而不必通過記在樂譜再演出，我想大發明家愛廸生應該是第一位功臣。當他發明了手搖圓筒式留聲機以後，聽覺的天地，引領到一個新的境界。經過四十多年的改進，音響器材大量普及的結果，音樂藝術通過了傳播媒介、唱片及錄音帶，跑進了家庭的客廳、書房、工廠，或耕地，而不必一定坐在音樂廳或歌劇院，這種欣賞方式的改進，可以真正做到「生活中有音樂」的時光。其次，通過了錄音，我們可以將每一年代的優秀作品及傑出的演奏家的技藝，保留下來，將之傳播流通，大大豐富了我們的音樂世界，既可作爲成績的記錄，更可以作爲他日的參考；對於人類文化的推進與音樂藝術的提倡，都大大地向前跨進了一步。由於科學與音樂的結合，我們的聽覺天地，開創了一個新的紀元。

音樂是時間的藝術，聽覺的藝術，也是有動態有節奏有生命的活力的藝術。

(三) 了解音樂

我們既已認識了音樂是時間、聽覺及有動態的藝術，那，我該通過什麼樣子的途徑去了解它呢？讓我們先從「時間」談起。

「時間藝術」，與「空間藝術」，在表現上是有很大的分別。一幅掛在巴黎盧浮爾宮的「蒙娜麗莎」，你可以站在這幅名畫之前，作不受時間的欣賞。雖然達文奇寫這幅畫的時候，是僱請了音樂師奏起這位奧干達女士所喜愛的音樂而落筆。在她的神態中，展露出永遠的微笑。從她的微笑中，你可以欣賞她的眼睛，可以欣賞她的口與唇，也可以欣賞她的安詳互疊的雙手。這些欣賞，絕不受時間所約束與限制。記得我作客巴黎的時候，每逢雨天，我就跑進盧浮爾宮，任意徜徉了大半天。

可是當你聽一首布拉姆斯的搖籃曲，那天真單純的民歌風味的旋律，聽來就很可能有左耳入右耳出的情況。如果碰上一首交響曲，由於樂器音色紛紜，固然有「美不勝收」的感覺，也有「不知何所適從」的實在情況。因此之故，我們要了解這種含有時間性的藝術，只有多聽多記，直至這首樂曲你能記在心坎中而背誦下來的時候，才能說是真正了解這首樂曲究何所指。有時看一些樂曲解說文字，可能也有些幫助我們對音樂的了解。但不要忘記音樂除了是時間性的藝術以外，還是聽覺的藝術。

聽覺藝術是由樂音直達你的心靈，不需要用任何文字作媒介，樂音本身就存

在有意識及情緒。你對音樂了解程度的深淺，全視乎你的悟性而定。所謂悟性，簡單來說，就是「聞一知十」。悟性高的人，了解音樂也會容易一點。所謂：「萬古長空，一朝風月」。在這詩句中，你能領悟了多少意境？多少人生觀？多少天下興亡事？全視乎你的悟性。

時間是向前奔流的，聽覺的音響天地是捉摸不到的。可是，音樂中的動態、韻律，與節奏；卻與我們的脈搏呼吸相和應。這是音樂的生命，也就是音樂的美，更是人生的美。

(四) 欣 賞 音 樂

音樂的生命，也是音樂的美，更是人性的光輝。所以，我們該欣賞音樂也欣賞人生。

音樂的風貌，是外在的美；音樂的品質，是內在的美。有些音樂，初聽富麗堂皇，但多聽幾遍，每每有俗不可耐的感覺。又有一些音樂，聽來並無動人之處，甚至格格不入，但多聽幾遍，卻回味無窮。前者華而不實，後者實而不華。千古傳誦的名曲，大都具有一種動人的風貌及豐富的內容；我們欣賞音樂，應該根據這個原則去着手。

相傳波蘭鋼琴詩人蕭邦的作品之一「夜曲」，其名稱起源及伴奏音型，都以愛爾蘭鋼琴家約翰菲爾特的夜曲爲藍本。當年菲爾特是風靡歐洲的鋼琴名家而蕭邦則寂寂無名。菲爾特逝世時，蕭邦已是二十七歲，後得鋼琴大王李斯德之推介，始在巴黎脫頴而出，此是後話。但將兩位的「夜曲」作一比較，則不免有菲爾特華而不實，而蕭邦則詩意盎然。當然，這些評論見仁見智略有

不同，但無可否認，二人的才華、品質以至對家國之情懷之流露，都可在他們的作品中聽到。

詩人荷馬說：「真正的朋友，是一個靈魂寓於兩個身體，兩個靈魂只有一個思想，而兩顆心的跳動是一致的。」音樂是我們的良友，因此之故，擇樂如擇友。我們欣賞音樂就要欣賞你的音樂。因為當你欣賞音樂的時候，你的靈魂、心意，都是跟音樂在一起的。有些音樂可以令你柔情萬縷，也有些音樂可以使你剛強振作。舒伯特之樂天知命，莫扎特之天真甜美，布拉姆斯之深情款款，布魯克納之充滿神明，蕭邦之天馬行空，貝多芬之熱情豪邁，孟德爾松之超凡脫俗，巴哈之讚頌上帝，其中天地，廣潤無垠，俯拾間都可以神遊於無盡的蒼穹中。

讓我們大家都沉醉在美妙的樂聲中，去浸潤我們枯旱的心田，去欣賞這蜉蝣天地、滄海一粟的人生吧！

㈤我愛音樂

當我親近音樂、認識音樂、了解音樂、欣賞音樂以後，我愛上了音樂。

兒童時我在家鄉星期日上主日學課。小學及中學都在教會辦的學校就讀，我是幸運地有很多機會親近音樂。中學時的音樂教師是一位美國女士，她不但教我們全班音樂，而且還教我鋼琴，在學校的禮堂內有一架手搖的留聲機和一些唱片，學生可以隨時隨意去選聽，記得有一天，我與另一位同學，為了有些唱片的旋律太動人，我們在等待宿舍就寢時間熄燈以後，拿了一張毛氈，

輕輕的腳步，先把毛氈塞在唱機聲筒外，去聽勒馬拿諾夫的鋼琴「升C小調序曲」及克萊斯拉的小提琴曲「中國花鼓」及「愛的喜悅」。

這些親近音樂的童心，欣賞音樂的熱誠，幾十年來如一日，假如你問我為什麼會這樣，答案很簡單，因為「我愛音樂」。

我愛聽巴哈的音樂，不論是他的古鍵琴作品、風琴作品、小提琴作品，或是樂隊的組曲我都喜愛。因為巴哈的音樂，感情與發展及組織的邏輯都是非常完美。他常常將一個主題作多方面的研究推算，但仍然是抒情又有戲劇性。更有一點，他的音樂，不只僅只達到藝術的完美，而且超越了藝術而表現出人類的智慧與性靈。他的三套不朽晚年巨著，「高德堡變奏曲」、「音樂的奉獻」、「賦格曲之藝術」，可謂鬼斧神功，前無古人，後無來者。此外，他的清唱劇、合唱曲，又是另一種風貌。旋律是那麼親切動人，在平凡中帶着一些鄉土氣息，是那麼使你容易記憶而不能忘懷，他的「耶穌，人類希冀中的喜悅」清唱劇合唱曲，正是一個很好的例子。因為這偉大的心靈，偉大的愛，超越了民族、國籍，也超越了宇宙，成為全人類的共同心聲。我記得，當我在巴黎，第一次進聖母院，這首歌在教堂內輕輕地播出。我當時很奇怪，為什麼德國的音樂會在法國的教堂內聽到？其實，這是我的錯覺，因為音樂早已把人類的心靈在愛的和諧中融化在一起了。

附

錄

永恆的歲月

蔡文怡

在漫漫的人生歲月裏，歡樂的景物容易淡忘，反而悲痛的回憶往往像刀痕般深深地刻劃在我們的心版上。

客居香港的名作曲家林聲翕教授，每想到八年抗戰的艱苦歲月，每想到親身經歷的慘痛，一股為歷史作見證的責任感便油然而生。

人們常說，年紀大的人對於新近發生的事情，常常記不清楚，却對那些塵封已久的往事，歷歷在目。

一年復一年，一歲添一歲，年屆隨心所欲不踰矩的林聲翕教授想用音樂寫出八年抗戰的意念，隨着時光的累積更加堅定。去年初秋，林敎授悄悄來到臺北度假，他打了一個電話給我：

「您最近忙些什麼？」我知道這位年近七十的老敎授有着充沛的創作力，寫作之勤快，態度

之認眞是一般年輕人望塵莫及的。

「剛剛寫完一首交響詩，終於對自己交差了，了却了一樁心願，如獲重釋。」

從電話裏，短短的一句話，我已感覺出他興奮的心情，下班後，連忙趕到他下榻的旅館，探個詳盡。

他翻開了「抗戰史詩」的總譜，在封面扉頁他題了兩句話：

獻給在抗日戰爭中英勇衞國的將士

獻給歷盡苦難的中華兒女。

林敎授是一位虔誠的基督徒，他以奉獻般的虔敬，說出了他創作這首交響詩的情懷。

接着他對我說，在過去四十六個年頭裏，我們看過無數文學作品、歷史資料、報導記載着八年抗戰事蹟，也看過無數觸目驚心、欲哭無淚的歷史圖片，更有不少畫家，用畫筆描繪出戰爭的悲慘，被人侵略的不幸，但是，音樂方面除了一些抗戰歌曲外，却沒有什麼作品產生。

慘痛的親身經歷和強烈的創作慾望，驅使着林聲翕敎授，讓他覺得這件工作此時不做，更待何時。

交響詩具有鮮明的意識和形象，蘊含着最濃郁的畫意和詩情，這種音樂是很容易將作曲者的感受傳給聽衆，引起強烈的共鳴，林敎授採取了這種標題音樂，透過音符傾吐出他心扉中不可抹滅的感觸。

用音樂見證歷史，這首交響詩的中文標題是「抗戰史詩」，英文却是「一九三七、七、七」，

林教授承認一九八二年日本文部省竄改史實，強將「侵略」改爲「進出」，是激發他寫「抗戰史

詩」的近因，但是他一再地對我說：「歷史是一面鏡子，我不想挑起任何仇恨，只盼望年輕一代

別忘了有這麼一回事，吸取這個歷史的教訓，看了『一九三七、七、七』這個標題，大家便能了

解我的心情。」

一九三七年即是蘆溝橋事變的那一年，當時林聲翁教授才廿三、四歲，剛從上海音專畢業，

一心一意想爲着自己心愛的音樂有所作爲，正是充滿夢想的年華。

「上海音專畢業後，戰爭已爆發，我回到廣州在中山大學文學院當助教，做了一年，戰事吃

緊，上海失陷，我就由廣州到達香港，開始嚐到了顛沛流離的滋味。」林教授從一九三七年談到

了自己創作動機的始末。

當時避亂到香港的還有韋瀚章、馬思聰等音樂界和文藝界朋友，他們眼看戰火無情地蔓延，

備嘗流離失所的痛苦，滿腔愛國救國的熱血化成一句、一句的樂句，他們寫了不少振奮人心的抗

戰歌曲，林聲翁教授的「白雲故鄉」、「滿江紅」、「大軍進行曲」都是那四年之間的作品。

提到家喻戶曉的「白雲故鄉」，我仍記得第一次到香港訪問林教授的時候，他自己開着汽車

帶我到淺水灣，我們坐在露天咖啡座，面對着碧波汪洋，遙望遠山白雲，他細細陳述着自己寫「

白雲故鄉」這首歌的心境。

雖然那是一個無風的艷陽天，我總覺得他的眼角常似飛砂吹入，十年來，我每次聽到人們唱這首歌的時候，不由得浮現一波接一波的海浪，以及一位離鄉背井的遊子隔着汪汪大海，凝望隱在羣山之後的故鄉。

抗戰初期，在香港的音樂家們除了熱衷創作之外，更積極地把日本侵華的事件向全世界宣佈。林敎授記得哥倫比亞公司還把他的歌曲灌成七十八轉的唱片。

四年之後，日本打進香港，控制了糧食，大家連喝粥都不容易，更別想什麼榮，儘管物質生活很苦，每個人鬥志激昂，因爲他寫過不少抗戰愛國歌曲，已成了日本軍閥的目標，只得趕忙毀掉一些珍貴搜集的資料與唱片，化粧爲農夫通過游擊隊陣地逃到曲江。

從曲江，他輾轉到桂林、貴陽，貴陽中央日報社長王亞萍邀他參加了戴愛蓮等人的舞蹈音樂會，一起爲購買飛機籌款。

一程又一程的往大後方走，最後到了重慶，許多音樂學校都遷校到重慶，負責人都是他在上海音專的同學，這才算暫時有了棲身之地，有了工作不必再餓肚子。

林敎授記得當時他住在嘉陵江的北部，觀音橋新村，國立音樂院在靑木關，吳伯超當院長，找他去敎書，中華交響樂團也找他去指揮，「那時候，樂團每星期二到六練習，星期天開音樂會，星期一休假，我就利用休假日到音樂院敎書，生活過的很淸苦，吃的是『八寶飯』，住的是禾草爲頂、竹篾爲牆的茅草房，下雨的時候，晚上要撐着雨傘睡覺，樂器除了勵志社撥了一批給我們使

用外，所有的弦線、璜片都是經過英國大使館、捷克大使館，從印度加爾各答空運來的，每個星期三利用中廣公司對國際廣播演奏。演奏場所就在上青寺的中廣發音室現場轉播，聽衆相當多，連魏德邁將軍也曾來欣賞！」

樂譜有限，多由外國運來，運來一份，團裏有三位抄譜員負責抄譜，林敎授想起那泛黃的毛邊紙抄的樂譜，眞不堪回首，可是抗戰的精神是人人都有信心，相信中國一定會勝利的，勝利後就可以回家重建家園。

雖然都是親自經歷的苦難，但爲了寫「抗戰史詩」，林聲翕敎授仍然費了兩個多月的時間搜集資料，他說：「這首交響詩分爲四段結構，素材上引用了小部份與歷史有關的抗戰歌曲。」聽林敎授透露自己激動的感懷，更佩服他爲歷史見證的壯志意念。

將近半年的時間，他每天淸晨三點鐘便披衣起床動筆，寫到早晨七點鐘天光大白，「因爲寫的時候，我常常沉溺於悲痛的回憶中，時而老淚縱橫；眼睛被淚水弄霧了，就只好停筆，等情緖平靜下來再寫，於是寫寫、停停，花了三個多月才完成。」

「抗戰史詩」完成後，去年九月廿四日在香港首演，由林敎授親自指揮泛亞交響樂團演奏，獲得一致好評。臺北的首演是在今年的五月二十日，由國防部示範交響樂團演奏，林敎授專程前來指揮。

林敎授曾解說他的這首代表作品，「開始第一段是沉靜而莊嚴的大地，大地備戰，氣氛沉默

而緊張，樂曲以蘆溝橋的槍聲引起抗戰序幕，使用我早年創作與抗戰有關的『滿江紅』的主題，

以大提琴主奏，以木管與鼓擊樂器描寫蘆溝橋的槍聲。

第二段是大軍出征，以男聲齊唱，我用『大軍進行曲』來表現軍隊與敵人正面作戰，接着以

輕快的旋律形容游擊隊的神出鬼沒，敵進我退，敵退我進的戰鬥。

激烈戰鬥後，是一寸山河一寸血的悲壯景象，我用管樂表示，並以『安眠吧！勇士』的主題，

作為悼祭國殤的輓歌，音樂引進第三段的慢板，吹出安息號。

最後一段以『歌八百壯士』的短主題作過門，引入何安東所作的『保衞中華』，以雄壯的男

聲齊唱凱歌結束全曲。」

為了讓年輕的一代，沒有經歷抗戰的年輕一代有更明確的認識，林教授補充地解說着：「『

大軍進行曲』的歌詞是袁國徵在民國二十五年所寫，旋律是我新創作的，而何安東所作的『保衞

中華』歌曲原譜，現在仍保存在我手裏，抗戰時這首歌曲曾經由何先生指揮，我彈伴奏，伍伯就

演唱，因此我寫『抗戰史詩』的時候，不僅往事歷歷，連當年一起為理想、為救國奮鬥同道，也

一一躍現眼前。」

兩次首演，我都未能親往聆賞，幸而黃瑩先生借我一捲實況錄音，細細欣賞之後，不禁聯想

到自古以來黃帝與蚩尤之戰有『渡漳之歌』，楚漢相爭有『十面埋伏』，五代風雨有『蘭陵王』，

唐代有『破陣樂』，而西洋音樂裏樂聖柴可夫斯基曾為俄法戰爭譜出了享有盛譽的『一八一二年

序曲」，均為樂音串成的歷史見證。

而今，在一百個朝露晨曦中，林聲翕敎授涵淚瀝血完成的「抗戰史詩」，為歷史作見證，為

抗戰時期歷盡苦難的中華兒女加強起永恆的回憶。

林聲翁名震英國

周安儀

六月中旬，英國劍橋出版的《世界名人錄》第十五集中，旅港作曲家林聲翁教授，成為第一位收錄在內的中國音樂家，他的倫敦成就就是所有中國人的光榮。

趁林聲翁教授在中廣公司發音室，排練五月二十七日由中廣主辦演出的「中國藝術歌曲之夜」之便，記者特別訪問他，談他的倫敦成就。穿着灰短上衣，配着一條淺綠色長褲，林教授顯得氣色紅潤，他說：「《名人錄》收錄的名人，有一定的標準，這次我被收錄在內，最主要的原因，是今年三月我的作品『寒山寺之鐘』在倫敦演出，使英國樂壇受到相當大的震憾。」

「寒山寺之鐘」是林聲翁在五十七年發表的作品，原稱「楓橋夜泊」，本是一首鋼琴小品，八年前，鋼琴家藤田梓演奏，將它納入「中國現代鋼琴集」唱片中。

近幾年，他將「楓橋夜泊」改寫成管絃樂作品，成為這首「寒山寺之鐘」。而熱心藝術的我

國航業鉅子董浩雲，深深被他的作品感動，便將它推薦給英國皇家樂團的指揮查爾‧馬若克斯，

查爾很欣賞這首充滿東方氣息的作品，經該團節目審查委員的鑑賞後，才決定今年三月四號在倫

敦亞爾培堂演出。

從事音樂工作已經有四十年的林教授樂不可支的談到了三月四號在倫敦所舉行的音樂發表

會，他說：「這是中國音樂第一次在倫敦演出。『寒山寺之鐘』是由皇家管絃樂團演出的，該團

已有七十年歷史，具國際一流水準，它的主席是英女皇的母親。我們的作品在國內演出後，再到

國外去演出。這首『寒山寺之鐘』是透過唐朝的雅樂表現的，因為它是首唐詩，此外，我要證明

傳統的音樂與現代音樂是相配合的。」

他稱讚英國皇家樂團雖是第一次演奏東方人的作品，但是這擁有一百多人的樂團，在演出

前，足足練了四個小時，這種演奏前的準備功夫是令人欽佩的。

曾任香港清華和嶺南兩家書院音樂系教席，分析這首作品，他的語氣輕快：『寒山寺之鐘』

有唐代雅樂的古風，我以現代音樂技巧，採用多調性的方法，將『江楓漁火對愁眠』的千般滋味

表現出來，同時『夜半鐘聲到客船』的意境，更是表達得透明清澈。」

因此，倫敦樂壇，深深被東方人這種無窮悠遠的禪意所著迷。

這位成就豐碩的作曲家說，他個人非常深愛唐詩宋詞，為什麼二十歲讀〈登樓賦〉和四十歲

讀〈登樓賦〉感受不同？這就是中國古典文學的精妙，而「寒山寺之鐘」正是他五十年來對人生

經歷的一種詮譯，藉着音樂悠揚，道出一個作曲家對人生的領悟。

他常對學生們說，我們要吸收全面性的知識，但作為一個創作者，却要以民族的風格，來把握自己，「中學為體，西學為用」是他的基本原則，無數的作品，證實林教授處處紮根在自己的傳統中。

這位自稱為一名樂團老兵的林聲翕教授，在訪問中也說出自己當年喜歡音樂的理由，他喜孜孜地說：「我從小就喜歡音樂，初中的時候，我進的是一所教會學校。所以我從初一就開始學鋼琴，以後就沒有間斷過學音樂，就這樣，我做了幾十年的音樂工作。」

當問及他是否比較喜歡作曲，他很坦白地說：「音樂有三個階段，第一是欣賞，第二是演奏或演唱，第三是作曲，我當然也經過了這三個階段。我的作曲純粹是『心聲』的流露，並不是為了別的。」

林教授的近作「海峽漁歌」，是由黃瑩作詞，首次在國內演唱，他個人喜歡他所作的那首曲子呢？他說：「我是學到老，做到老，我的作品不斷地在求變化，我不敢說我對那一首曲子特別喜歡或滿意，我想這個問題由欣賞者來回答比較適合，因為曲子應該由他們來判斷。」

致力於中國藝術歌曲創作的林聲翕，把他作曲的經驗說出來，他更說明一個作曲家應該具備的條件：「一首曲子能否留傳下去，有兩個因素，第一，是音樂的感受，也就是引起聽眾心靈的共鳴；第二是曲子的內容是否有美學的立場。」

他認為一個作曲家最重要的就是能與聽衆互相溝通，引起他們的共鳴，他並且強調作曲家有責任將流行歌曲與藝術歌曲提升到好的境地，但是必須先要有好的歌詞，才有好的曲子，因此我們應該鼓勵年青人寫與現代生活有關連的歌詞。

談到音樂不能與生活、時代脫離一節，他說：「是的，譬如抗戰時期的『旗正飄飄』與『白雲故鄉』都是好的作品，並一直留傳到現在。」

他終於有一種觀念，那就是作曲家應配合政府去推動好的歌曲。是不是常舉行發表會，把新的曲子介紹給大衆？因他不是一個多產作家，所以不敢苟同，但是他說：「我個人必要有適當的演奏者與演唱者才發表的，我並不是時常舉行發表會。」

「目前我們應該多創作那類作品？」這位音樂教育家說：「這是很難說的，我想我們國家，應該有一個全盤的政策與計畫，去推動音樂文化，因一個人是無能為力的，必須要有別人配合。」

對曲高是否和寡，他也有非常精闢的見解，他笑着說：「這句話可能不太對，對音樂嘛！首先是親近音樂，再者是了解音樂，最後才是欣賞音樂。這個階段是很長的，所以，階段太長，便有人說『曲高和寡』。但往往好的作品是必須多聽，才能夠欣賞的。」

為什麼大衆比較接受流行歌曲，而不能接受藝術歌曲？林教授爽直地說：「這與文化水準有關，譬如美國就有這種情況，熱門音樂流行，而藝術、古典音樂不見得很受大衆歡迎。」

當談及我們應該如何創造自己的音樂文化，他嚴肅地說：「我們可以創設音樂院，由政府籌

劃一種政策，去推動音樂的發展。譬如陳立夫先生在擔任教育部長的任內就創立國立音樂院。」

對於我們是否應該將失傳的古樂尋找出來，加以發揚光大，或者自己走出一個新方向的這個問題，他也提出了他的看法，他說：「現在應該採用『雙軌制』。我們應該一方面發展傳統音樂，一方面發展現代音樂。」

也是音樂指揮家的林聲翕，在四十年的音樂生涯中，認定了「樂由心生」，作曲是不能教的，必須要靠愛好作曲的人個人的領悟。

也許是林教授敬業樂羣的精神，因為他無論是下臺教書，或上臺指揮，他向來是守時的，因為守時是紀律的基礎，也因為他常控制時間，而不讓時間控制他，才能使自己在音樂上有所成，而這次他能列名《名人錄》，也正是他成功的例證。

八千里路雲和月

——音樂大師林聲翕教授口述——

歐美燕

音樂是一種時間藝術，美好的音樂是可以與我們生命狀態和諧的聲音，而事實上，生命中原本就充滿著對美好音樂的感受力，只不過，你得要有機會去親近它，有環境去培養它，欣賞它，進而愛好它，然後才能真正地把它學好。

如果你問我，是什麼時候開始有了與音樂切近的契機，是在什麼狀況下，意識到音樂進入了我的生命中，那麼我想該說是來自於對「聖詩」的感動吧！

我是廣東新會人，一九一四年生的。小時候進教會小學，所以經常有機會在做禮拜時接觸「聖詩」。當時年紀實在太小嘛！想來並不能體會詩歌的內涵，更談不上什麼領悟，只是覺得很自然地喜歡那種氣氛。中學我從新會鄉下，跑到廣州的美華中學就讀，美國人辦的學校，校長自己就教英文。我記憶最深的是那一位教我們音樂的 Miss Bond，她是校長特地從美國請來的。在

那個學校裏的生活很固定，每天早晨正式上課堂之前，全校學生都得先集合做早會，我們就唱聖詩、讀經，由 Miss Bond 彈琴。你還得注意我們那時的環境，由於學校是在郊區，像我這樣住校的學生，平時進城的機會很少，每次到禮拜六下午和漫長的禮拜天，待在宿舍裏很是無聊，所以彈琴就成爲我唯一自娛的休閒。嗯！對了，那時最喜歡彈「月光曲」（手勢），很熟練之後就會自然浸淫其中。你知道嗎？就是要有環境讓你不斷地去親近音樂，這樣，慢慢地你就會喜歡它，因爲這樣的機緣，使我終於決定以音樂做爲一生的允諾。

中學畢業之後，我如願以償地以極好的成績考入當時全國最著名的國立上海音樂專科學校。

最初，我是上當時的校長蕭友梅先生開的和聲班（稱爲乙班），到下學期才被認爲夠格上黃自老師的甲班。當時，黃自老師是教務主任，而韋瀚章老師則擔任註冊主任，我每學期都向韋老師領成績單，所以，我的成績他是最清楚不過了。

在上海音專的生活與學習，對我一生的音樂生涯影響是很大的。簡單地說，就是應了中國「天時、地利、人和」俱全的那句老話。

你知道，當時的上海是中國最繁華的通商大港，十里洋場，人文薈萃。比方說，教我主科鋼琴的是拉沙列夫，使得音專的校風十分自由。得地區之便，集中了世界有名音樂學派的一流師資。比方說，教我主科鋼琴的是拉沙列夫，從俄國來的，他是拉曼尼諾夫的學生，而後者又師承世界有名的音樂家李斯特。其次，還有德國派，就是校長蕭友梅，他是德國萊比錫音樂院的哲學博士，另外，黃自老師是美國耶魯大學畢

業的高材生，還有當時的上海工部局（相當於市政府），曾利用庚子賠款辦了一支樂隊，團員大部分是由義大利請來的；像指揮和首席小提琴家ＦＯＡ，都很出色。

就因為各方面的人材，各主要音樂學派的重要學說，都集中在那兒，使我們得到了多方面的薰陶，培養了在音樂理論解析與樂曲創作實務上，一種觸類旁通的領悟力，即四年的嚴格音樂素養訓練，實在讓我受益匪淺。

提及我寫「滿江紅」一曲的往事，說起來動機是很偶然的，因為那只是黃自老師交待的課堂習作。做完之後，根本也沒想到會留下來，然而你知道，到今天幾乎沒有一個中國青年不熟悉那個曲調。不過，我想最值得緬懷的，仍是那年少時，而對國恨家仇的一股既興奮、又徬徨的矛盾心情。

雖然對日抗戰直到民國廿六年的七七事變才正式開始，但是就在民國廿年（一九三一），我進音專的前一年，「九一八事變」（註一）發生了，當時我們已經充分感受到日本人侵略的野心。那時的我，對中國古典詩詞的偏愛（註一）促使我從岳武穆的「三十功名塵與土，八千里路雲和月，莫等閒白了少年頭，空悲切！」這樣充滿豪情壯志的作品中，找到了安慰。也鼓勵了氣概。所以就很自然地，拿它來做習作了。同時，我也相信，任何一代的青年，都可能會經歷這樣的心情，也會需要這樣的安慰，這也就是這首曲子能流傳久遠的緣故了，是不是呢？

在印象中，黃自老師是一位個性文雅，頗有儒者風範的好老師，尤其最令我佩服的，是他重

視學以致用，以及先博而後專的治學態度，我記得他是從不罵人的，對學生總是循循善誘。尤其他對樂曲的解析能力很強，就拿教和聲和作曲法來說，他經常是舉各類不同的例子，一直講到你明白爲止。而且，他認爲任何作曲的原理與方法，不只是要懂，還要能自由應用，才算眞正是自己的。所以十分重視習作，不過，如果學生做的不好，他也總是婉轉地提出參考意見，總要我們自然地去心領神會。他還說，爲學就是什麼都要懂一點，然後加以分析、比較，才能確立自己專精的方向，因爲，他認爲唯有如此，才不會鑽入牛角尖，才能充沛樂曲的活力。當然，這種治學態度影響了我，直到今天，我還是深信它，並以之來敎導我的學生。

我一九三七年就到香港，因爲環境自由，可接觸的東西很多，故而創作的靈感也自然比較豐富。我經常想，自己實在是很幸運的，想起那些年少相知、相契而後卻因際遇相隔或遭受迫害，或死於非命的老同學，實令人不勝唏噓！在黃自先生的弟子當中，劉雪庵的文學底子最好，結果他卻被鬥爭、關進「牛棚」整整二十二年，去年三月死了。一直到現在，每當我聽人演唱「飄零的落花」時，總會不禁掉淚，因爲那歌詞，不正是劉雪庵一生遭遇的讖語嗎？陳田鶴的和聲學得最好，結果因爲缺油，得肝病死了，江定仙和賀綠汀現在都已經不能寫了。現在，只剩下我一個在香港，你也許可以想像我的心情，是自由的（可貴的自由），不過也是沉重的。我是個虔誠的基督徒，相信上帝將引領我，繼續爲中國現代音樂敎育，做薪火相傳的努力。

任何一種音樂形式都來自於不同層次的社會結構，而好的音樂是必須能統合社會結構中的不

同層面，並且表現出整個民族心靈及人生態度的真正內涵的；換句話說，我們得先區分「文化」、「文明」和「娛樂」的不同。文明指的是科學的發展，所帶來的方便。娛樂則是純粹為休閒而產生，經常容易趨向低級趣味，只有文化能真正代表民族的靈魂，也只有表現文化觀點的樂曲，才具有永恆的價值。抗戰時期的歌曲之所以能蓬勃而永恆，只因為那是真正發自民族心靈的樂音，即使是現在來聽，也很感人。

說真的，我們有自己的文化傳統——孝悌忠信，我們需要有好的明天的感覺，我們也需要有美的音韻和感情的歌曲，我們更需要在現代生活的競爭、緊張和疏離當中，用美的音樂去尋回祥和。我到臺灣來，聽到這兒的流行音樂，有很深的感觸，實在是受日本的影響太大了，沒有創作就抄別人現成的，很值得檢討。

現在，我努力的方向是融合中外音樂理論與技術，要求創新的時代精神和雅俗共賞的表現方式。我想，真正可以流行的音樂，也應該具有這樣的特質。當然，就現代音樂的推廣實務來說，政府有關主管機構，或民間的有心人士，若能集中力量，多辦相當比例的演唱會，來發表我們自己的創作，相信會有更大的幫助的。

（註一） 林聲翕教授自幼就對千家詩、唐詩等中國古典文學很喜好，唸多了以景托情的古詩詞，自然影響到他日後作歌曲的方向。現在許多流傳下來的抗戰時期中國歌詞當中的意境之美，亦並不下於唐詩，在上海音專時期，教授林教授詩詞課程的，正是有名的「玫瑰三願」作詞者龍楡生先生。

我愛滿江紅

光 軍

〈滿江紅〉這首令人感嘆不已的詞，人所共知是宋朝忠臣，名將岳飛所作，詞中道出忠君愛國，一腔熱血，是爲國爲民而生的。如此忠君愛國的人，怎能不令人景仰和歌頌。

爲〈滿江紅〉而作成的歌以我所知共有兩首，一首是古調，作者不知是何人，另一首是短調，即當今中國樂壇與黃友棣老師並肩爲中國音樂而努力的林聲翕教授。這首歌林教授作得非常好，把一位愛國死將的心情以激昂雄壯而帶輕快的節奏唱出來。在比較上，古調一首充滿消沉氣氛，不能道出和代表岳飛的心聲。這兩首歌我少年時是時常唱的，至年紀稍長，經驗和欣賞力亦增，覺得古調不太好，而以林教授所作的才能表達岳飛的「壯懷激烈，仰天長嘯」。古調唱不出激烈和長嘯這種心情，「莫等閒，白了少年頭，空悲切」，這是一種積極進取的態度，而古調卻以緩慢低沉的聲調來唱，令人感到一種暮氣沉沉，黃昏已晚的處境。這首歌是林教授早期的作品，

現在已屆高齡的他，作品更爲精鍊。有幸在劉樂章老師家中聽到林教授的錄音帶「中華頌歌」和

黃老師在高雄第二次樂展錄音，令人感動萬分。

林教授是應臺灣當局之請而爲「國立中正文化中心」之開幕而作這套合唱樂曲，這套合唱樂曲是要在十月三十一日於該中心的音樂廳演出的。上半場演奏「獻堂樂」和「抗戰史詩」，下半場則演唱「中華頌歌」。作詞者乃臺灣詞家黃瑩先生。林教授能譜成此大作，黃瑩先生居功不小。完美的詩篇，引發出音樂家豐富情感，林教授筆下音符如泉湧現，使大好的詩篇生了翅膀，飛向藝術之宮，飛向音樂山林。

中正文化中心位於臺北市中心區，於一九八七年十月三十一日正式啓用，這個文化中心位於中正紀念公園內，分國家劇院和國家音樂廳。建築形式富麗堂皇。音樂廳傍湖而建，正面對着一座古色古香的白石橋，遠觀好像是一幅中國式宮殿畫，美極了。文化中心的落成，當可使臺灣在文藝水平上更上一層樓。世界各國的名藝術家和本地的名藝術家便可以在此大顯身手，從而獲得文化交流。

這次參加演出者計有聯合實驗管絃樂團，復興崗合唱團及臺灣師範大學實驗合唱團。林聲翕教授於啓幕日「十月三十一日」親自執棒，次日（十一月一日）由戴金泉教授指揮。獨唱方面，分別由意大利回來的女高音任蓉女士及由日本回來的男高音黃耀明先生來擔任。人才濟濟，聽此曲後，說句良心話，任何著名樂曲也不過如此，可喜可賀。

中華頌歌全曲分為六大段，開始是「序曲」，描繪祖國錦繡山河之美。然後開始第一樂章，描述優良傳統倫理有關之「孝、悌、忠、信」；也是立身行道的規範。第二樂章述「文化藝術」之美，由女高音獨唱，描述六藝、四育、情智均衡。第三樂章述「科技興國」，男高音獨唱，述振興科學，國家富強。第四樂章述「民主、自由、博愛」，同心團結，務本崇法，有德能容，天下為公。第五樂章「頌讚」是全曲之總結，也是頌歌的高潮。茲將林教授所能錄到的第四樂章中的「博愛」和第五樂章的「頌讚」欣賞後試說出來。雖然只能欣賞到第四和第五兩樂章，已足能使我讚嘆不已，那高貴、雄壯、華麗、配樂精巧，管絃樂團與合唱團水準之高，正是此曲只應天上有。

第四章的「博愛」是以緩慢柔和讚美的旋律唱出博愛的精神。開始女聲合唱唱出「博愛是春天的太陽」，然後男聲進入，和平的鐘聲不停地響出。雖然歌聲唱到很高的音度時，但仍能以柔和的感情唱出，難能可貴。

第五樂章開始是以寰大雄壯形式進行，男聲先唱出雄壯的「歌頌我中華，讚美我中華」，然後以反覆重唱將高貴的感情帶到頂峯。樂器方面，絃樂必定是根基，加上定音鼓的效果，雄壯的喇叭，清脆柔和的雙簧管穿插其間，形成美好的對比，剛中帶柔。這首大作確可以代表中華民族五千年優秀文化的結晶。在此謹以摯誠之心向林教授致最敬禮。

林聲翁重要作品

發表地點	創作年份	創作名稱
香港	1938	野火集
香港	1960	期待集
香港	1970	「鵲橋的想像」歌劇合唱曲
臺北	1972	清唱劇「長恨歌」補遺
香港	1972	夢痕集
香港	1973	雲影集
臺北	1973	山旅之歌
臺北	1975	海峽漁歌
香港	1977	田園三唱（英文及中文）
香港	1981	歌劇「易水送別」
星加坡	1983	獅城雲曉
香港	1983	晚晴集
南京重慶	1943	海・帆・港
香港	1956	懷念
美國日本	1957	西藏風光
香港	1957	新年小品
日本京都	1963	愛丁堡廣場
英國倫敦	1964	寒山寺之鐘聲
英國倫敦	1964	秦淮風月
英國倫敦	1964	出塞
英國倫敦	1980	機智叙事曲
香港	1975	泰地掠影
香港	1975	廣東小調三首
香港	1976	黃昏院落賦格曲

香港	1978	悲歌（大提琴及鋼琴）
香港	1983	抗戰史詩（管弦樂及合唱）
香港	1984	林聲翕作品全集（歌樂篇）
香港	1985	清唱劇「五餅二魚」
臺北	1987	合唱交響詩——中華頌歌

林聲翁　一九一四年出生　廣東省新會縣人

學　歷：上海國立音樂專科學校

歷　任：

教育部中華交響樂團指揮（重慶及南京）

國立音樂院教授（重慶及南京）

東吳大學客座教授（臺北）

中國文化學院榮譽教授（臺北）

香港清華學院教授兼音樂系主任

香港嶺南學院教授

現　任：香港清華音樂研究所榮譽教授

曾獲獎項或榮譽：

教育部「文藝獎章」

僑委會「海光獎章」

中山文藝基金會「中山文藝獎」

文建會「國家文藝特別貢獻獎」

中國文協「榮譽文藝獎章」

韓國國際文化協會榮譽會員

中華學術院哲士

亞洲作曲家同盟榮譽會員及創辦人之一

有關個人小史及作品，刊在：

英國劍橋《世界名人辭典》（一九八○年版本）

美國支加哥《世界名人錄》（一九八一年版本）

LIN Sheng-shih 林聲翕

Composer, Conductor (b. Canton, China 1914): Graduated from National Conservatory Shanghai, China, 1934; Ph. D. (hon), China Academy, 1970. Conductor of National Symphony Orchestra of China, Zhongging and Nanjing, 1942-49; Professor of National Conservatory of Music, 1942-49. Member of faculty of Lingnan College, Tsing Hua College and Soo Chow University.

Lin's orchestral works: "Edinburgh Place", "In Memoriam", "Wit Ballade", "Midnight Bells at Hanshan Monastery", and "Tibetan Sketches" etc. have been performed by major orchestras throughout the world, including the Royal Philharmonic Orchestra, England; NHK Symphony, Kyoto Symphony, Japan; Taipei Symphony, Taiwan Provincial Symphony and Hong Kong Philharmonic Orchestra. Among the above mentioned compositions, "Tibetan Sketches" ranks the favourite.

Lin's vocal works have been widely published in ten volumes; among them including two operas, the "Magpipe Fairies" and the "Parting at River Yi". In 1972 Lin completed his late professor Huang Tze's Cantata "Eternal Lament." A commission work "Ode to China" for Soprano solo, Tener solo, Chorus and Orchestra in five movements, conducted by himself in the opening ceremony of the National Concert Hall in Taipei, 31st of October, 1987.

Among his published writings are: "History of Contemporary Composers", "Tone and Music", "The Joy of Music" and "Six Lectures in Music." Lin is one of the Founding and Honorary members of the Asian composers' League (1973). He is listed in the Dictionary of International Biography (Cambridge, 1979), and the Marquis' Who's Who in the World (5th Edition, 1980-81).

滄海叢刊巳刊行書目 (八)

書　　　名	作　　者	類　　　別
文 學 欣 賞 的 靈 魂	劉 述 先	西 洋 文 學
西 洋 兒 童 文 學 史	葉 詠 琍	西 洋 文 學
現 代 藝 術 哲 學	孫 旗 譯	藝 術
音 樂 人 生	黃 友 棣	音 樂
音 樂 與 我	趙 琴	音 樂
音 樂 伴 我 遊	趙 琴	音 樂
爐 邊 閒 話	李 抱 忱	音 樂
琴 臺 碎 語	黃 友 棣	音 樂
音 樂 隨 筆	趙 琴	音 樂
樂 林 蓽 露	黃 友 棣	音 樂
樂 谷 鳴 泉	黃 友 棣	音 樂
樂 韻 飄 香	黃 友 棣	音 樂
樂 圃 長 春	黃 友 棣	音 樂
色 彩 基 礎	何 耀 宗	美 術
水 彩 技 巧 與 創 作	劉 其 偉	美 術
繪 畫 隨 筆	陳 景 容	美 術
素 描 的 技 法	陳 景 容	美 術
人 體 工 學 與 安 全	劉 其 偉	美 術
立 體 造 形 基 本 設 計	張 長 傑	美 術
工 藝 材 料	李 鈞 棫	美 術
石 膏 工 藝	李 鈞 棫	美 術
裝 飾 工 藝	張 長 傑	美 術
都 市 計 劃 概 論	王 紀 鯤	建 築
建 築 設 計 方 法	陳 政 雄	建 築
建 築 基 本 畫	陳 榮 美 楊 麗 黛	建 築
建 築 鋼 屋 架 結 構 設 計	王 萬 雄	建 築
中 國 的 建 築 藝 術	張 紹 載	建 築
室 內 環 境 設 計	李 琬 琬	建 築
現 代 工 藝 概 論	張 長 傑	雕 刻
藤 竹 工	張 長 傑	雕 刻
戲 劇 藝 術 之 發 展 及 其 原 理	趙 如 琳 譯	戲 劇
戲 劇 編 寫 法	方 寸	戲 劇
時 代 的 經 驗	汪 琪 彭 家 發	新 聞
大 眾 傳 播 的 挑 戰	石 永 貴	新 聞
書 法 與 心 理	高 尚 仁	心 理

書　　　　名	作　　者	類	別
卡薩爾斯之琴	葉　石　濤	文	學
青　囊　夜　燈	許　振　江	文	學
我　永　遠　年　輕	唐　文　標	文	學
分　析　文　學	陳　啓　佑	文	學
思　想　起	陌　上　塵	文	學
心　酸　記	李　　喬	文	學
離　　訣	林　蒼　鬱	文	學
孤　獨　園	林　蒼　鬱	文	學
托　塔　少　年	林　文　欽　編	文	學
北　美　情　逅	卜　貴　美	文	學
女　兵　自　傳	謝　冰　瑩	文	學
抗　戰　日　記	謝　冰　瑩	文	學
我　在　日　本	謝　冰　瑩	文	學
給青年朋友的信 (上)(下)	謝　冰　瑩	文	學
冰　瑩　書　柬	謝　冰　瑩	文	學
孤　寂　中　的　廻　響	洛　　夫	文	學
火　天　使	趙　衞　民	文	學
無　塵　的　鏡　子	張　　默	文	學
大　漢　心　聲	張　起　鈞	文	學
回　首　叫　雲　飛　起	羊　令　野	文	學
康　莊　有　待	向　　陽	文	學
情　愛　與　文　學	周　伯　乃	文	學
湍　流　偶　拾	繆　天　華	文	學
文　學　之　旅	蕭　傳　文	文	學
鼓　瑟　集	幼　　柏	文	學
種　子　落　地	葉　海　煙	文	學
文　學　邊　緣	周　玉　山	文	學
大　陸　文　藝　新　探	周　玉　山	文	學
累　廬　聲　氣　集	姜　超　嶽	文	學
實　用　文　纂	姜　超　嶽	文	學
林　下　生　涯	姜　超　嶽	文	學
材　與　不　材　之　間	王　邦　雄	文	學
人　生　小　語 (一)(二)	何　秀　煌	文	學
兒　童　文　學	葉　詠　琍	文	學

滄海叢刊已刊行書目 (四)

書　　　名	作　者	類	別
歷　史　圖　外	朱　桂	歷	史
中　國　人　的　故　事	夏　雨　人	歷	史
老　　　臺　　　灣	陳　冠　學	歷	史
古　史　地　理　論　叢	錢　穆	歷	史
秦　　　漢　　　史	錢　穆	歷	史
秦　漢　史　論　稿	刑　義　田	歷	史
我　這　半　生	毛　振　翔	歷	史
三　生　有　幸	吳　相　湘	傳	記
弘　一　大　師　傳	陳　慧　劍	傳	記
蘇　曼　殊　大　師　新　傳	劉　心　皇	傳	記
當　代　佛　門　人　物	陳　慧　劍	傳	記
孤　兒　心　影　錄	張　國　柱	傳	記
精　忠　岳　飛　傳	李　安	傳	記
八十憶雙親 師友雜憶　合刊	錢　穆	傳	記
困　勉　強　狷　八　十　年	陶　百　川	傳	記
中　國　歷　史　精　神	錢　穆	史	學
國　史　新　論	錢　穆	史	學
與西方史家論中國史學	杜　維　運	史	學
清　代　史　學　與　史　家	杜　維　運	史	學
中　國　文　字　學	潘　重　規	語	言
中　國　聲　韻　學	潘　重　規 陳　紹　棠	語	言
文　學　與　音　律	謝　雲　飛	語	言
還　鄉　夢　的　幻　滅	賴　景　瑚	文	學
葫　蘆　‧　再　見	鄭　明　娳	文	學
大　地　之　歌	大　地　詩　社	文	學
青　　　春	葉　蟬　貞	文	學
比較文學的墾拓在臺灣	古添洪 陳慧樺　主編	文	學
從　比　較　神　話　到　文　學	古添洪 陳慧樺　洪樺	文	學
解　構　批　評　論　集	廖　炳　惠	文	學
牧　場　的　情　思	張　媛　媛	文	學
萍　踪　憶　語	賴　景　瑚	文	學
讀　書　與　生　活	琦　君	文	學

滄海叢刊已刊行書目 (三)

書　　　名	作　者	類　　別
不　疑　不　懼	王　洪　鈞	教　　育
文　化　與　教　育	錢　　穆	教　　育
教　育　叢　談	上官業佑	教　　育
印　度　文　化　十　八　篇	糜　文　開	社　　會
中　華　文　化　十　二　講	錢　　穆	社　　會
清　代　科　舉	劉　兆　璸	社　　會
世界局勢與中國文化	錢　　穆	社　　會
國　　家　　論	薩孟武　譯	社　　會
紅樓夢與中國舊家庭	薩　孟　武	社　　會
社會學與中國研究	蔡　文　輝	社　　會
我國社會的變遷與發展	朱岑樓主編	社　　會
開　放　的　多　元　社　會	楊　國　樞	社　　會
社會、文化和知識份子	葉　啓　政	社　　會
臺灣與美國社會問題	蔡文輝 蕭新煌 主編	社　　會
日　本　社　會　的　結　構	福武直　著 王世雄　譯	社　　會
三十年來我國人文及社會 科學之回顧與展望		社　　會
財　經　文　存	王　作　榮	經　　濟
財　經　時　論	楊　道　淮	經　　濟
中國歷代政治得失	錢　　穆	政　　治
周禮的政治思想	周世輔 周文湘	政　　治
儒　家　政　論　衍　義	薩　孟　武	政　　治
先秦政治思想史	梁啓超原著 賈馥茗標點	政　　治
當　代　中　國　與　民　主	周　陽　山	政　　治
中　國　現　代　軍　事　史	劉馥　著 梅寅生　譯	軍　　事
憲　法　論　集	林　紀　東	法　　律
憲　法　論　叢	鄭　彥　棻	法　　律
師　友　風　義	鄭　彥　棻	歷　　史
黃　　帝	錢　　穆	歷　　史
歷　史　與　人　物	吳　相　湘	歷　　史
歷　史　與　文　化　論　叢	錢　　穆	歷　　史

滄海叢刊已刊行書目 (一)

書　　　　　名	作　　者	類　　　　別
國父道德言論類輯	陳　立　夫	國　父　遺　教
中國學術思想史論叢 (一)(二)(三)(四)(五)(六)(七)(八)	錢　　穆	國　　　　學
現代中國學術論衡	錢　　穆	國　　　　學
兩漢經學今古文平議	錢　　穆	國　　　　學
朱　子　學　提　綱	錢　　穆	國　　　　學
先　秦　諸　子　繫　年	錢　　穆	國　　　　學
先　秦　諸　子　論　叢	唐　端　正	國　　　　學
先秦諸子論叢（續篇）	唐　端　正	國　　　　學
儒學傳統與文化創新	黃　俊　傑	國　　　　學
宋代理學三書隨劄	錢　　穆	國　　　　學
莊　子　纂　箋	錢　　穆	國　　　　學
湖　上　閒　思　錄	錢　　穆	哲　　　　學
人　生　十　論	錢　　穆	哲　　　　學
晚　學　盲　言	錢　　穆	哲　　　　學
中　國　百　位　哲　學　家	黎　建　球	哲　　　　學
西　洋　百　位　哲　學　家	鄔　昆　如	哲　　　　學
現　代　存　在　思　想　家	項　退　結	哲　　　　學
比較哲學與文化 (一)(二)	吳　　森	哲　　　　學
文　化　哲　學　講　錄 (一)(二)(三)(四)	鄔　昆　如	哲　　　　學
哲　　學　　淺　　論	張　　康　譯	哲　　　　學
哲　學　十　大　問　題	鄔　昆　如	哲　　　　學
哲　學　智　慧　的　尋　求	何　秀　煌	哲　　　　學
哲學的智慧與歷史的聰明	何　秀　煌	哲　　　　學
內　心　悅　樂　之　源　泉	吳　經　熊	哲　　　　學
從西方哲學到禪佛教 ——「哲學與宗教」一集——	傅　偉　勳	哲　　　　學
批判的繼承與創造的發展 ——「哲學與宗教」二集——	傅　偉　勳	哲　　　　學
愛　的　哲　學	蘇　昌　美	哲　　　　學
是　　與　　非	張　身　華　譯	哲　　　　學